最強排版設計

32個版面關鍵技巧，

社群小編、斜槓設計，自學者神速升級！

ⓔ ingectar-e 著

黃薇嬪 譯

誰來救救我？

做不出時尚感的設計。

總覺得好俗氣。

想學設計，但我覺得好難，看到字多的課本就頭痛！

書都買了卻看不下去……

為什麼呢？

為什麼客戶總是說「很難閱讀」、「看不懂想表達什麼」？

前　言

別煩惱

只要學會一點訣竅，
就會做設計！

你在做設計的過程中，是否遇到過「成品看起來很廉價」、
「資訊太多，難以閱讀」等，讓自己顯得很「不專業」的
問題呢？

本書把「菜鳥只要學會這些就絕對不會出錯」的基礎入門，
以及「讓設計更吸睛」的小訣竅，歸納成五大章節。

書中沒有任何跟教科書一樣困難的內容，且盡可能透過簡
單詞彙和插圖，具體講解重點。只要確實遵循基本原則，
就能學會各種應用技巧。

過去做過不少設計書的我們，希望以簡單明瞭的方式，將
「設計的基本」傳授給需要的大家。

(CONTENTS)

CHAPTER **1** LAYOUT

先整理資訊，再開始學排版的訣竅

CHAPTER **2** FONT&TEXT

簡潔易讀的字型與文字排版

CHAPTER **3** COLOR

一色或三色都很好！配色點子

一張圖勝過千言萬語

完成度大增的**最後裝飾**

※ 本書範例中出現的商品、商店名稱、地址均為虛構。
※ 本書介紹的字型和網站服務相關使用規定，請自行上各公司的網站查詢。
※ 書中提到的 CMYK、RGB 數字均為參考值。印刷方式、印刷用紙張、素材、螢幕的顯示方式等，都有可能造成色差。
※ 書中介紹的字型，除了部分免費字型，其餘均為 Adobe Font 於 2021 年 12 月時提供的產品。
※ 書中介紹的字型使用規範，請自行上各公司網站了解詳情。如果讀者因沒有事先了解使用規範而觸法，作者與出版社不負擔相關賠償責任。

本書使用方式

本書針對版面設計經常遇到的問題，提供具體的解決之道，並透過易懂的插畫與範例，以簡單明瞭的方式說明相關的設計基本原則。

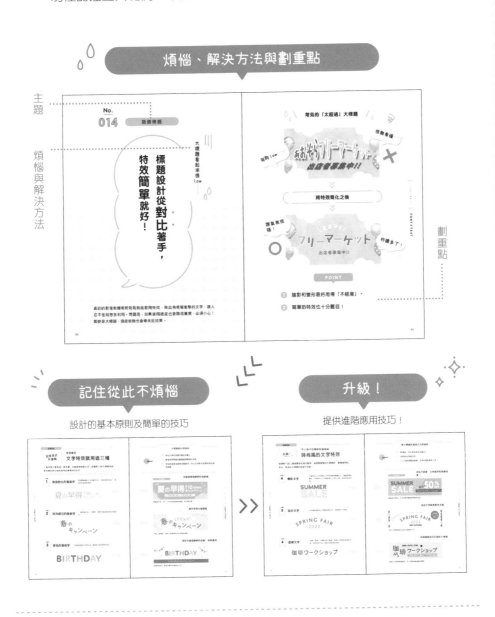

根據不同主題，從筆記本中挑選素材排列組合，設計就完成了。
小捷徑 　陷入瓶頸時的設計靈感筆記本。

不知道為什麼客戶不喜歡⋯⋯

到底哪裡有問題？

我要簡單俐落的風格。

差這麼多！

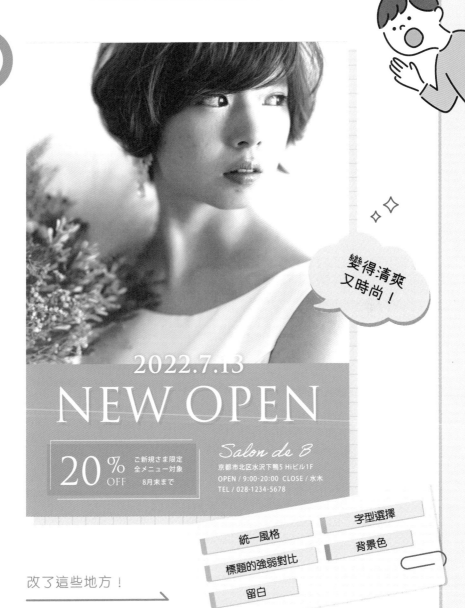

變得清爽
又時尚！

2022.7.13
NEW OPEN

20 % OFF
ご新規さま限定
全メニュー対象
8月末まで

Salon de B
京都市北区水沢下鴨5 Hiビル1F
OPEN / 9:00-20:00 CLOSE / 水木
TEL / 028-1234-5678

改了這些地方！

統一風格
標題的強弱對比
留白
字型選擇
背景色

好，要動手做設計了！

且慢！在開始之前！

先「整理資訊」和「確認設計流程」！

CHECK

1 目標客群是哪些人？

HINT：

從這些角度來思考！

- 性別
- 年齡
- 喜歡的東西
- 職業
- 興趣

二十幾歲的
上班族男性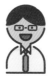

三十幾歲的
家庭主婦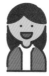

愛閱讀的
小學生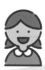

關心健康
問題的銀髮族

CHECK

2 傳達的重點是什麼？

HINT：

這關係到「大標題要怎麼做？」「應該要介紹哪些
內容？」

SEASONAL
MENU

CHECK

3 希望觀看者怎麼做？

HINT:

請想想你希望客人接下來採取什麼行動。

得知活動訊息
來店裡逛逛
上官方網站
買下商品

CHECK

4 你要做的成品是？

網站廣告

2022/XX/XX
00:00-00:00

酷卡文宣　　　海報

HINT:

不只要確定媒材種類，也要確定大小和張貼的場所。

CHECK

5 設計的風格？

流行
POP
女孩風
GIRLY
Formal
正式官方
SIMPLE
極簡

HINT:

從目標客群逆推聯想。

開始設計前，請先「整理資訊」！

設計多半都是為了觀看對象而做。

因此必須一開始就明確鎖定目標客群與設計目的，製作過程中也要時時提醒自己

這一點，才不會迷失方向，做出更成功打中目標客群的設計。

沙盤推演！
設計流程

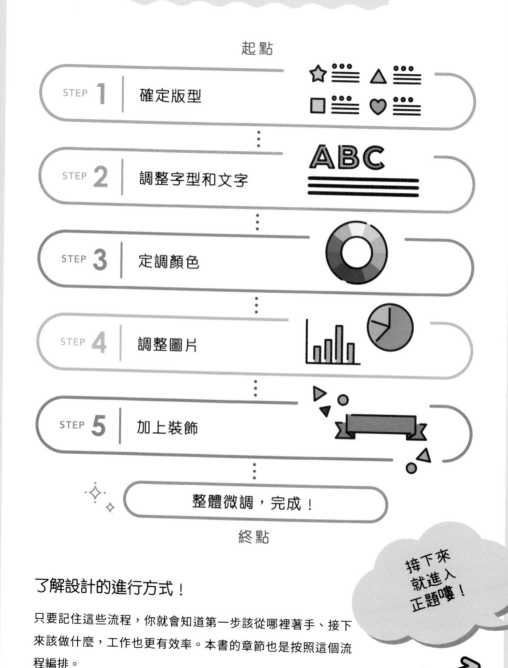

起點

STEP **1** ｜ 確定版型

STEP **2** ｜ 調整字型和文字

STEP **3** ｜ 定調顏色

STEP **4** ｜ 調整圖片

STEP **5** ｜ 加上裝飾

整體微調，完成！

終點

接下來
就進入
正題嘍！

了解設計的進行方式！

只要記住這些流程，你就會知道第一步該從哪裡著手、接下來該做什麼，工作也更有效率。本書的章節也是按照這個流程編排。

LAYOUT

先整理資訊
再開始學排版的訣竅

比起二話不說就挑字型或顏色，其實只要整理好

資訊再排版，設計就會大不同。我們先來介紹提

升設計感的排版技巧。

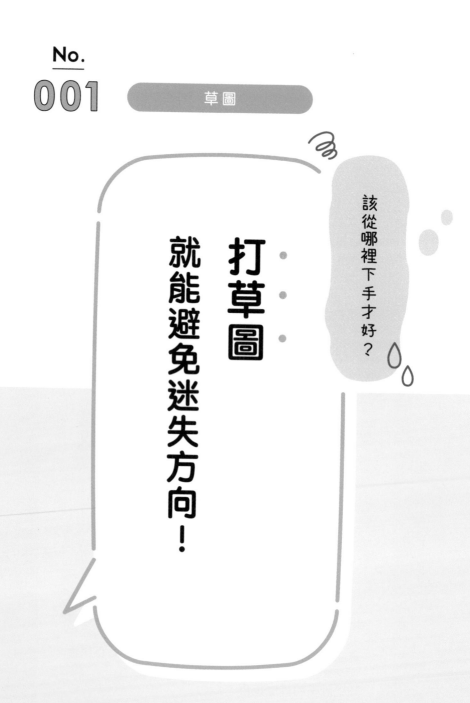

草圖

該從哪裡下手才好？

打草圖
就能避免迷失方向！

在打開電腦軟體之前，先畫出設計草圖，整理資訊。只要畫個草圖，排版的想法會更清晰，後續的作業也會更順暢。

什麼是草圖？

草圖就是設計的草稿，目的是整理資訊，預先決定版面要如何配置。有了草圖，也就有了地圖，可幫助我們在設計過程中不迷路。

手繪 OK

有草圖為藍本的不迷路設計！

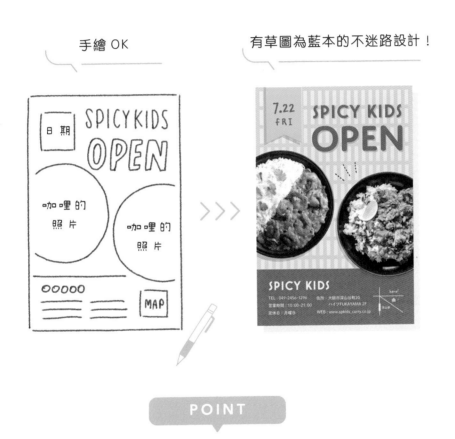

POINT

① 首先整理資訊，再決定設計的構圖。

② 盡量在接近成品實際大小的紙張上畫下草圖。

記住從此
不煩惱

從這一步開始
用草圖整理資訊

先整理資訊，再畫草圖，決定整理好的資訊要如何配置，暫時先把所有想放的元素都放上去。

STEP
1 把資訊分門別類歸納完，排出優先順序

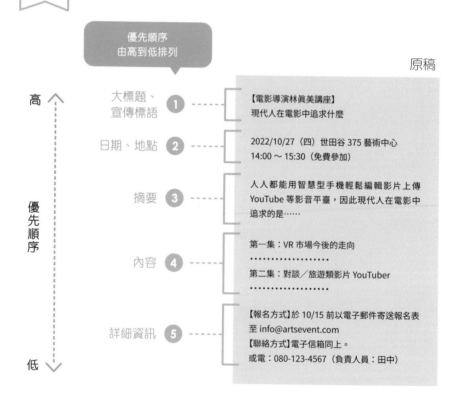

參考上圖的方式，將想要放入的文字資訊分組成：①標題、②日期、地點、③摘要、④內容、⑤詳細資訊，再依照優先順序排列。請記住，大標題的順位最高，資訊愈瑣碎的順位愈低。

STEP 2 按照重要程度，安排各組的位置

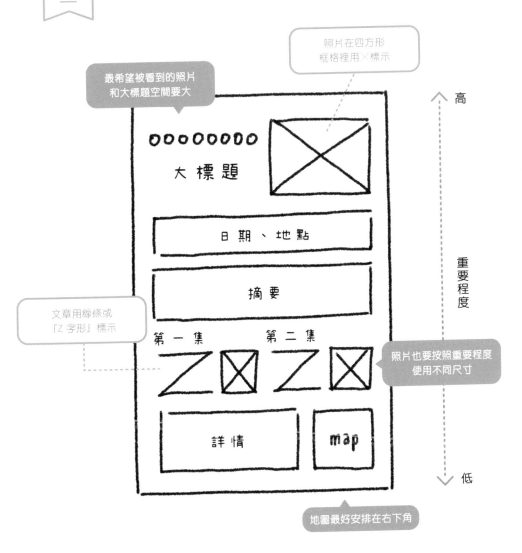

照片在四方形
框格裡用×標示

最希望被看到的照片
和大標題空間要大

文章用線條或
「Z字形」標示

照片也要按照重要程度
使用不同尺寸

地圖最好安排在右下角

高

重要程度

低

大標題

日期、地點

摘要

第一集　　第二集

詳情　　map

已經分好組的元素要安排在哪個位置，實際畫在紙上看看。基本原則是，優先順序愈高的資訊放在愈上面，而且占的空間要大。照片和插畫等視覺元素，也在這個階段事先規劃好排版位置，製作流程會更有效率。

STEP

3 也想想其他版型

試著改變照片和
文章的位置

看起來不錯，
就決定這樣了！

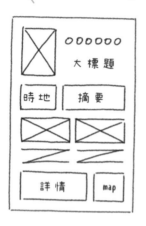

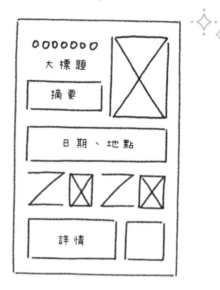

如果以大標題為
主角呢？

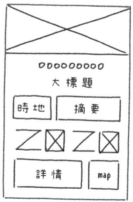

也可參考 72 頁的
「小捷徑」！

從客觀的角度檢視草圖：「這張草圖有沒有確實表現出我想要傳達的內容？」同時
多想幾個點子，這麼一來也能增加你的設計靈感庫存。抱持輕鬆的心情，想到什
麼都寫下來吧。

4 使用電腦軟體預排

宣傳標語、大標題
用最大的字級。

摘要
不用太大，但是要放在
方便閱讀的位置。

日期、地點
按照日期、時間、
地點的順序列出來。

詳細資訊
用小標題與正文區隔。
優先順序高的報名資
訊，必須放在詳細資
訊的最上面。

**參加費用、
套票組合**
對參加者有好處的
優惠資訊放在上半
部，效果會更好。

內容
用小標題與正文區
隔。如果有相關照
片也整理在這裡。

這裡是 POINT

✓ 先別管顏色和字型，確定排版再說。

✓ 隨時檢查資訊的順序是否容易讓人記住！

什麼都沒想就動手，往往會愈做愈迷惘。像這樣一步步「畫草圖→預排」，腦子裡
的想法也會經過一番整理，有助於決定設計版型。

分類

亂七八糟很難懂。

？

歸納出資訊組別！

資訊量一多，往往讓人不知道該如何整理才好。為了使人一眼看懂複雜資訊，必須先把相關資訊歸納在同一組，經過分門別類，也就更容易理解。

什麼是分類？

人類習慣把性質相似的資訊視為「同一組」。按照下圖的方式，把相關資訊分在同一組，做出來的平面設計就可讓人憑直覺理解。

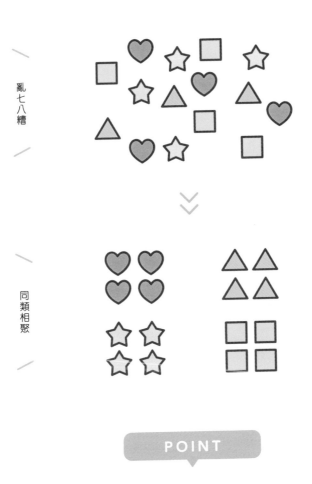

亂七八糟

同類相聚

POINT

1　相關元素分門別類後，更容易看懂。

2　不同組別之間拉開間距，更容易辨別不同。

記住從此
不煩惱

把亂七八糟的設計整理一遍
拉近或分開

只要分門別類，易讀程度就能提升！一邊整理資訊，一邊分門別類，再以版面配置呈現。

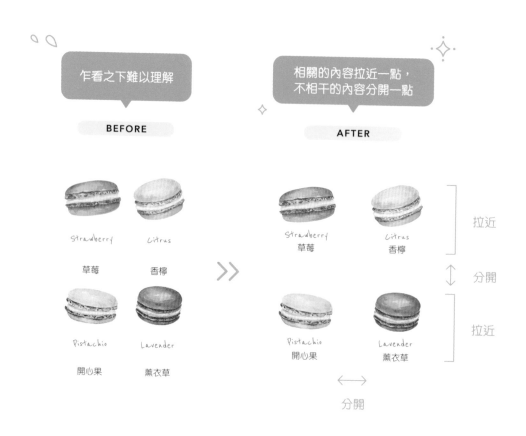

BEFORE 的商品名稱看不出是指上圖還是下圖，因此很難懂。改得像 AFTER 這樣，拉近插圖與對應商品名稱，遠離不對的商品名稱，也就更容易看懂。相關資訊靠在一起，不相干的資訊拉遠一點，只要記住這兩點，設計就能一目了然。

資訊再多，只要分類歸納好，就不擔心！

公司名稱、人名、聯絡方式之間的間隔拉大，才能明確區隔出這是不同資訊。

即使瑣碎的資訊很多，只要分成標題、日期、詳情等組別，仍然一眼就能理解。

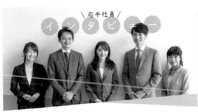

文章內容很長時，拉開每個標題之間的間隔，就能看出這是不同的話題。

照片旁邊緊貼著說明，一眼就懂它們是同組的。

分類

升級！ 〉 讓分組更明確的技巧
劃分區塊、圍起來

光靠調整間隔還是無法明顯區分，或者希望有更清楚的區隔時，試試劃分
區塊、圍起來的方式，強調分組吧。

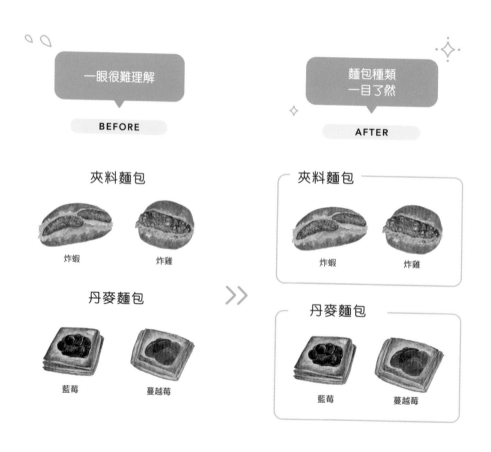

不同組別之間的間隔拉開，卻還是不易看懂時，可利用框線強調不同。要小心別
過度使用，否則線條過多也會顯得凌亂，先稍微拉開間距，再框起來試試。

 劃分區塊圍起來，就變得更好懂

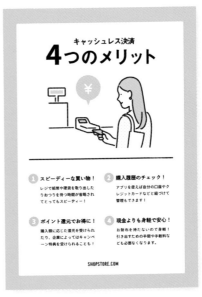

各組之間用線分開，資訊變成一塊一塊，更容易看懂。

大標題區和資訊區用橫線隔開，觀看者的視線就會放在大標題。

用框線圍起來，觀看者會認為這是獨立的內容，因此建議框線只用來圈性質不同的資訊。

在實線邊框裡，想要更進一步劃分區塊時，使用虛線會顯得簡潔俐落。

對齊

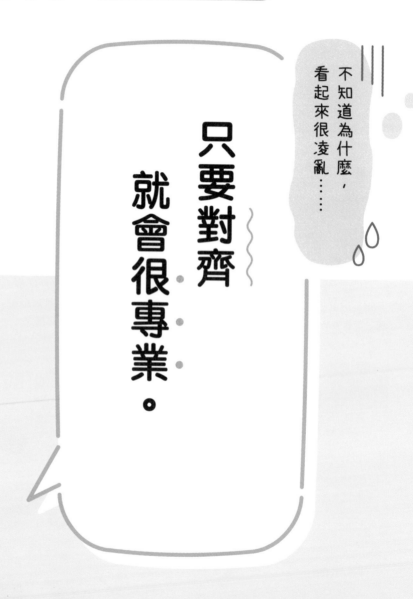

不知道為什麼，
看起來很凌亂……

只要對齊
就會很專業。

「對齊」在設計上很重要，必須時時提醒自己。每個元素都對齊排好，版面就會顯得清爽整齊。

什麼是對齊?

就是把照片和文字等設計元素排列整齊。像下圖那樣筆直對齊,不僅畫面美觀,也能清楚傳達資訊。因此,記得把設計元素擺在一條直線上。

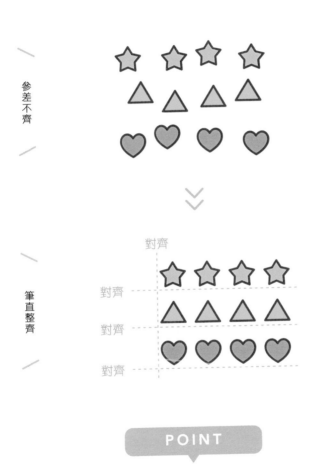

POINT

① 各元素齊頭,看起來就很整齊。

② 不同組別的元素之間留白一致,看起來更美觀。

記住從此
不煩惱

只要做到這點，畫面就很清爽
靠邊對齊

先來熟悉最基本的對齊方式「靠邊對齊」。只要靠左或靠上對齊，畫面看起來就很俐落。

BEFORE

看起來很不舒服……

▌搭火車旅行

包括一日來回的火車之旅、臥鋪列車之旅等，大人嚮往的旅遊行程！

▌搭飛機旅行

飛機上和逛機場也是樂趣之一，盡情花時間讓自己煥然一新！

▌搭船旅行

可以帶著車子一起走，享受悠閒時光與壯麗景色。

AFTER

清清爽爽，
一目了然！

靠上對齊

靠左對齊

▌搭火車旅行

包括一日來回的火車之旅、臥鋪列車之旅等，大人嚮往的旅遊行程！

▌搭飛機旅行

飛機上和逛機場也是樂趣之一，盡情花時間讓自己煥然一新！

▌搭船旅行

可以帶著車子一起走，享受悠閒時光與壯麗景色。

排列元素時，靠左或靠上對齊一直線，視線移動也較順暢，更能清楚看到文字內容。尤其是字多時，如果沒有齊頭，很干擾閱讀，所以一定要靠邊對齊。

這些也都只是靠邊對齊而已！

字少時，全部靠左對齊，能發揮留白之美。

文字直排時，靠上對齊更容易閱讀。

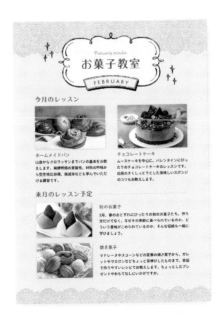

每一組都靠邊對齊，照片和文章的寬度也統一，畫面就很美觀。

除了品項名稱之外，價格和單位也對齊排列，更方便閱讀。

對齊

升級！

字少時建議使用

置中對齊，畫面更平衡

養成靠邊對齊的習慣之後，接下來挑戰置中對齊吧。這種對齊方式可讓畫面平衡，字少、想要避免壓迫感的時候很好用。

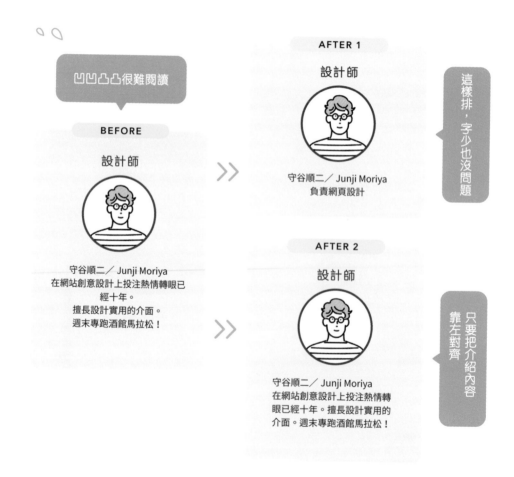

置中對齊不適合 BEFORE 那種行數多的文字內容。像 AFTER 1 一樣把內容縮短，或是像 AFTER 2 那樣，文字內容左右齊行，版面就會顯得工整漂亮。

置中對齊很適合用在字少的封面設計。

置中對齊給人很正式的感覺，因此也適合用在婚禮相關的設計上。

宣傳標語放在中央，更能有效傳達訊息。

大標題與小標題置中，字多的資訊靠邊對齊，更方便閱讀。

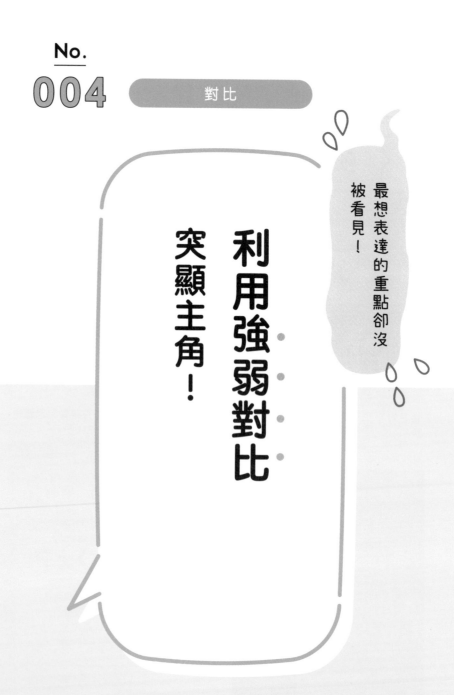

最想表達的重點卻沒被看見！

利用強弱對比
突顯主角！

造成「很難留下印象」、「不清楚內容是什麼」等問題的原因，或許就在於設計缺乏強弱對比。降低配角的存在，突顯主角，清楚表達想說的訊息，才是吸睛的設計！

什麼是對比？

利用不同大小、不同粗細的文字，或用不同方式處理設計元素，以彰顯資訊的重要程度，使訊息更容易傳遞。

哪個是主角？

主角一目了然

POINT

1 突顯重要元素（主角）。

2 重要程度低的元素（配角）要低調。

記住從此不煩惱

想要吸引目光就必須
大小有別

首先釐清最想傳達的是什麼。資訊過多時，選定主角，才能做出容易吸引目光停留的設計。

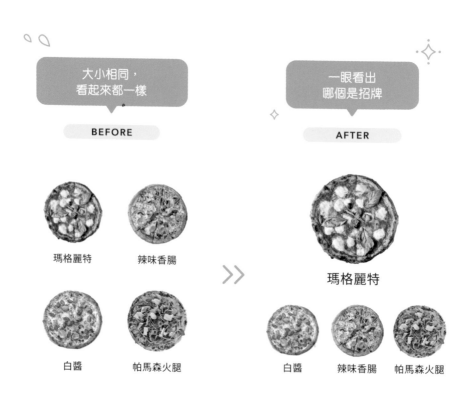

大小相同，
看起來都一樣

BEFORE

瑪格麗特　　辣味香腸

白醬　　帕馬森火腿

一眼看出
哪個是招牌

AFTER

瑪格麗特

白醬　　辣味香腸　　帕馬森火腿

AFTER 比起 BEFORE 更有「瑪格麗特是店家招牌」的感覺。把大標題和主要照片等重要程度高的元素放大，縮小重要程度低的元素，利用尺寸差異製造視覺上的強弱對比，才不會給觀看者壓力。製造強弱對比時，大小落差要明確，這點也很重要。

利用對比，提升易讀程度

文字大小有明顯差別，可吸引觀看者把目光放在大標題上。

人物照片的尺寸大小有別，就是用視覺方式呈現注目程度的不同。

背景的面積有強弱之分，眼睛自然會移動到留白的部分。

對比

細部的對比技巧

製造變化，突顯重點

配合最想傳達的優先順序，將多項資訊分別做出細微的強弱之分，訊息會更明確。

資訊模糊

BEFORE

春のSALE
全品50%OFF
2022.4.11 MON - 4.22 FRI

用顏色突顯重點

AFTER 1

春のSALE
全品50%OFF
2022.4.11 MON – 4.22 FRI

用裝飾突顯重點

AFTER 2

\\ **春のSALE** //
全品50%OFF
2022.4.11 MON – 4.22 FRI

光是改變尺寸，也無法清楚做出強弱對比時，可利用文字粗細、色彩差別、框線、底線等方式，突顯部分內容。但如果這些技巧一次全都用上，反而會模糊強弱對比，因此使用上必須小心。

利用對比，表達更清楚！

使用跳色與背景做出差異，提升吸睛程度。

重要的關鍵字改變顏色或劃螢光筆標記，更容易吸引目光。

選擇與背景底色對比鮮明的顏色，更能突顯出重要的數字。另外，使用圖形和線條網底，也是製造強弱對比的技巧之一。

重複

太花稍，很難看……

使用相同元素，更容易看懂。

缺乏一貫性的設計太過花稍，觀看者往往看得一頭霧水。資訊量過多時，重複同樣的設計規則，將版面整理成易懂的模樣吧。

什麼是重複？

太多裝飾、不同的大小尺寸、排版凌亂，都會帶給觀看者負擔。就算每一列都有多種資訊，只要反覆同樣設計，建立規律，觀看者就安心地看下去。

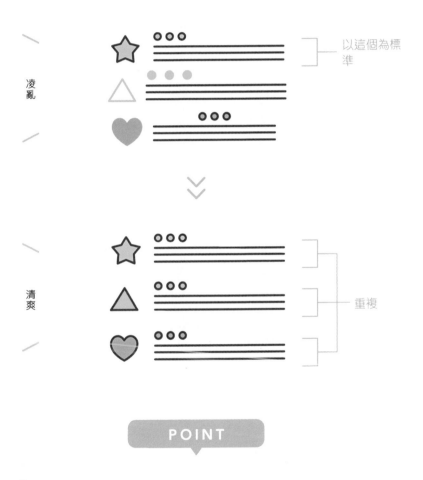

POINT

① 混合各種裝飾、尺寸，很難一目了然。

② 重複相同設計，才更容易看懂。

記住從此
不煩惱

> 以固定節奏排列
> # 設計好一個，其他重複

這個方法在設計型錄與菜單等，一列有多項資訊時很實用。搭配上「對齊」、「分門別類」的技巧，看起來會更工整。

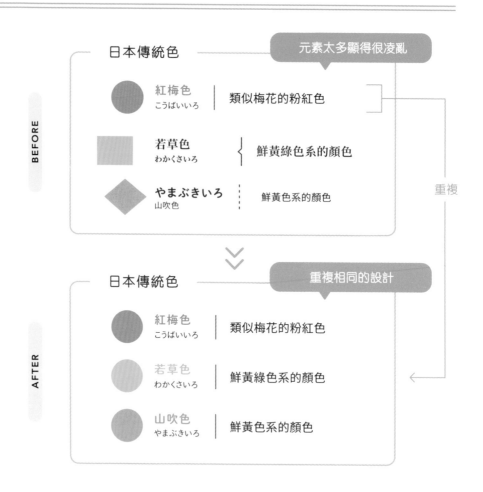

BEFORE

日本傳統色　　　　　　　　　元素太多顯得很凌亂

　紅梅色　　　　類似梅花的粉紅色
　こうばいいろ

　若草色　　　　鮮黃綠色系的顏色
　わかくさいろ

　やまぶきいろ　鮮黃色系的顏色
　山吹色

重複

AFTER

日本傳統色　　　　　　　　　重複相同的設計

　紅梅色　　　　類似梅花的粉紅色
　こうばいいろ

　若草色　　　　鮮黃綠色系的顏色
　わかくさいろ

　山吹色　　　　鮮黃色系的顏色
　やまぶきいろ

雖說已經分組，但是像 BEFORE 那樣，加上各種裝飾、使用不同字型，反而顯得凌亂。同一排的資訊，只要訂下一套設計規則，接下來反覆套用，觀看者一眼就能看懂這是「同樣的東西有三個」，同時也能提升設計的一致性！

只要重複就能一目了然

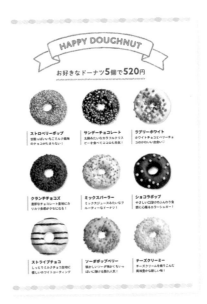

只靠重複同樣的裝飾和配色，版面就顯得清爽易懂。

重複的分組元素加上重複的加粗字，更容易讓人注意到這個版面中有分組。

重複使用同樣風格的插畫，也是製造一致性的關鍵。

三個重點以同樣的圖形呈現，瞬間就能掌握重點。

升級！

想要製造一點差異時
換顏色就好

套用同一個設計規則，又想在其中製造一點差異，讓差別更醒目時，除了「重複」之外，最簡單又有效的方法就是改變局部用色。

即使是同樣的設計，只要換個顏色，就能突顯差異性，又不會打亂規律性。使用太多種顏色，畫面容易顯得凌亂，必須小心。用不同顏色明確指出「差別在哪裡」才是關鍵。

套用重複的設計，只改變顏色

Q和A用不同顏色表現，觀看者可憑直覺區分出內容不同。

只改變一個背景底色，或加上圖示（旗幟），就很突出。

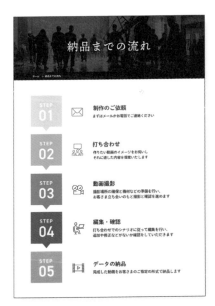

逐漸加深的漸層色，可強調步驟順序。

用相似色製造差異，可表現出這是「從同一個領域再細分」。

三分法

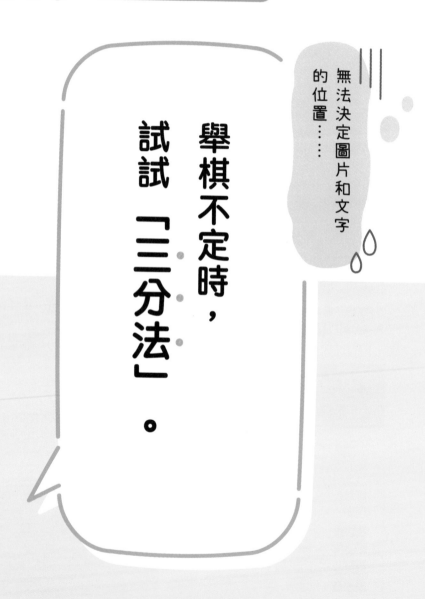

無法決定圖片和文字的位置……

舉棋不定時，
試試「三分法」。

無法決定文字和圖片的位置時，請先把版面縱切或橫切成三等分再排版。
明確劃分欄位，也是讓排版變容易的技巧。

縱向或橫向分成三等分

將版面縱向或橫向分成三等分，再把元素填入各欄位，就能做出平衡的設計。這招很方便，即使是新手也可輕鬆上手，更適合應用在各種場合。

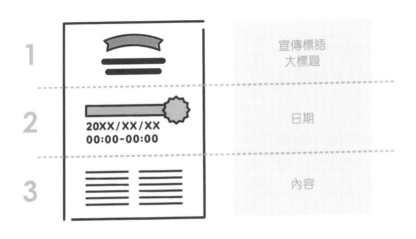

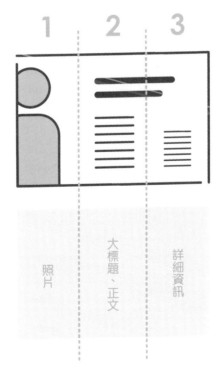

記住從此不煩惱

學會這招就夠用！

常見的三分法排版

簡單好用的經典版型！

TIPS 1

製造強弱對比

縱向排版

簡單就是美的版型

有照片，資訊也不含糊

大標題
正文
詳情

最上面的欄位放大標題，引導視線由上往下流暢閱讀，是最不會出錯的經典構圖。

照片
大標題
詳情

照片欄和資訊欄有明確的區分，為畫面帶來強弱對比。

使用三分法的訣竅

POINT：

- ☑ 事先決定三個欄位的各別主角。
- ☑ 資訊不多時，就果斷留白。
- ☑ 利用線條和色彩分割區塊，能更清楚突顯欄位。

TIPS 2

可用於廣告 DM 或雜誌頁面

橫向排版

強調照片印象的縱切三分法

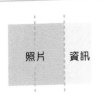

想要讓DM和橫幅廣告的照片看起來很大時，最廣泛使用的構圖。

利用不同的欄位背景底色分類

資訊量多的雜誌頁面使用不同顏色，不但可以製造強弱對比，也可以清楚突顯出欄位的不同。

升級！

延伸應用
三分法進階排版

三分法加上一點變化，就能做出活潑又不失莊重的版面。

TIPS 3

試試各種分割方式
改變欄位形狀

使用曲線分割欄位，
增添變化

① 不使用直線分割，改用曲線或裝飾線，能增添變化，避免單調。

② 這是最能突顯照片的排版方式，建議照片要占版面2/3。

③ 跨越照片和資訊欄位的大標題，負責串連這兩個欄位。

其他還有這些
分割方式

六分法排版的訣竅

POINT：

☑ 用於資訊量很多，想要比三分法劃分更細時。

☑ 重要元素由左上往右下依序排列。

☑ 配合需求串連多個欄位。

TIPS 4

資訊多的時候很方便

六分法排版

縱切橫切成六格，分割出
更小的欄位放資訊

① 細分欄位時，記住視線的走向是左上到右下。

② 和安排圖片一樣，把多個欄位合併，版面會更有強弱對比。

③ 深色系的圖片放在版面下方或對角線上，畫面會更平衡。

還有這些
分割方式

五分法　　　八分法　　　九分法

留白

留白
是極簡設計的關鍵！

畫面好擁擠！

不易看到重點或無法一看就懂的設計，原因之一就是文字和照片塞得太滿。我們一起來看看，只要記得「留白」，就變得易讀好懂、一眼看到重點的設計範例。

缺乏留白的設計，顯得很外行

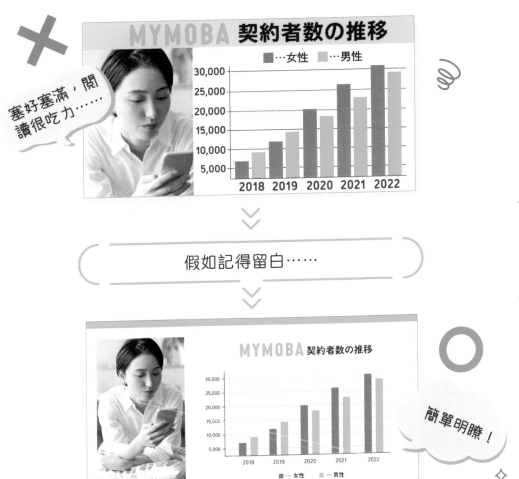

POINT

① 文字和照片不要塞滿整個畫面。

② 資訊記得要分組，而且別忘了留白。

留白

記住從此
不煩惱

塞好塞滿不可以！

怎麼留白？

留白並不是多餘空間，就算資訊量再多，只要花點小巧思，還是能留白。

STEP

1 將內容簡化

資訊量太多，畫面顯得擁擠時，刪減不必要的資訊或精簡內容，有助於留白。

BEFORE

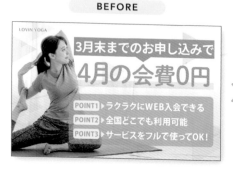

AFTER

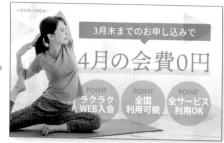

1 字級縮小 80%

三月底之前申請

三月底之前申請

2 歸納重點

・輕輕鬆鬆上網加入會員
・你可以前往全國各地的任何分店
・所有的服務設備都可以使用

上網入會
很輕鬆　　全國分店
均可去　　所有服務
皆可用

3 刪掉裝飾

POINT1 ▶
POINT2 ▶
POINT3 ▶

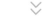
POINT　　POINT　　POINT

STEP 2 小地方也要記得留白

元素之間和文字之間也要適度留白，才會更醒目，也有助於觀看者看懂資訊內容。
雖然只是小細節，卻是十分重要的關鍵。

① 邊界

② 外框和圖案裡面

三月底之前申請

③ 行與行之間

上網入會　全國分店　所有服務
很輕鬆　　均可去　　皆可用

④ 元素之間

重點　重點　重點

靈活運用留白，資訊一目了然！

重點用細體字，乍看之下不夠顯眼，但這裡用細體字，讓邊界留白，反而更突顯
重點，也更容易閱讀。

印象差這麼多

升級！

邊界留白

來比較看看邊界留白與否的差別。留白的使用，也要配合目標客群和想要傳達的氣氛。

CASE 1

A4 尺寸傳單

有朝氣、營養滿分的印象

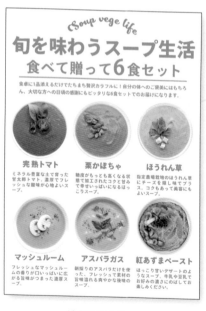

邊界留白：7mm

高品質、有機的印象

邊界留白：15mm

上面兩個範例的內容完全一樣，但傳達的氣氛有些不同，對吧？因為頁面邊界留白大大改變了印象。資訊量不同，留白的大小也會有差異。如果資訊量多，邊界至少也要有 7~10mm 留白，而 15~20mm 左右的留白最為理想。

CASE 2 　酷卡 DM

搶眼醒目

邊界留白：15mm

簡潔高級感

邊界留白：35mm

CASE 3 　A3 尺寸海報

裁切後的照片給人第一
人稱視角的感覺

邊界留白：0mm

留白後照片就有第三人稱
視角的感覺

邊界留白：45mm

想要挑戰看看
大膽留白的排版

大範圍留白需要勇氣，但也是增加不同變化的機會。底下將介紹可展現氛圍又很時尚的訣竅。

﹝ ‧ 祕訣在於把元素放在 2~3 個角落 ‧ ﹞

頁面排版的範例

列車と船で会いに行く
耳を澄ますと聞こえてくるさざ波の音と、船の汽笛
ふしぎと懐かしい気持ちになる
はじめて出会った町なのに はじめてじゃない感じ
汽笛の音ではじまる、わたしだけの旅

倉江に行こう

kurae 長浜県 倉江市 みさき湾
http://www.kuraecity_nagahama.jp

這裡是 POINT

靠左對齊，右邊大片留白

① 資訊固定在左邊，右邊大片留白。把元素安排在頁面上2~3個角落，排版就感覺很安穩。

② 主要元素（宣傳標語）四周大量留白，能突顯訊息內容。

③ 有大片留白不僅清爽，也容易看到重點，更有舒服的空氣感。

把元素安排在角落的留白排版

留白與手寫字很搭，能更準確傳達出心境與空靈感。

元素安排在相對的兩個角落，就是簡單的商店名片。

照片四周設計成較寬的留白，更顯得高雅脫俗。

只要有留白，就算字再多也很容易閱讀，不會有壓迫感。

希望遠遠看也很醒目。

利用
大、粗、動態
這三點來製造衝擊。

想引起遠處的人注意時,我們會大叫或大動作揮手,吸引對方的目光。設計也一樣,只要有積極突顯自己的動作,就能提升注目程度,吸引更多人的目光停留。

哪一種的衝擊效果強？

小小聲地說話

大聲地喊出來

就像在大聲吶喊一樣，把最想傳達的內容大大地印在紙上，可使觀看者留下強烈印象。另外，排版的基本原則是直向和橫向，如果出現斜向或超出邊界，人們的視線就會受到這種不合常理的情況吸引。

POINT

1 最重要的元素就放大、加粗。

2 動態表現能吸引目光。

記住從此
不煩惱

人人都會的
視覺衝擊製造法

試試「加大加粗」、「增加動感」，做出一張有視覺衝擊效果的海報吧。

TIPS
1

展現強大力量或空間的開闊感
超出邊界

滿滿的文字
鋪天蓋地飛進眼睛

① 先決定哪些字要超出邊界，決定好位置後，再用剩餘的元素填滿。

② 調整超出邊界的多寡，避免文字變得難以閱讀。

③ 不要使用過多顏色和圖像素材，能更加突顯訊息。

還有這幾種方法

跨頁

全版

照片

給予視覺衝擊的技巧

- ☑ 最重要的元素要盡量放大強調。
- ☑ 粗體字能增強力道。
- ☑ 文字傾斜的原則是右高左低。

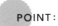

TIPS 2

歪歪斜斜更吸引目光

放斜的

利用同樣的斜度
呈現速度感與氣勢

① 斜度有些微不同，看起來會很奇怪，必須統一傾斜的角度。

② 加上斜線強調傾斜，可展現快步走的動感。

③ 朝同一個方向傾斜時，莫忘基本原則是右高左低。

還有這幾種方法

用帶狀強調

背景底色傾斜

圖片傾斜

一眼就被電到！

大衝擊

升級！

搭配前面教過的技巧，我們一起來挑戰更吸睛的排版效果吧。

TIPS
3

建議用在動感又活潑的設計
對話框特效

搭配去背照片炒熱氣氛

①　商品或人物的去背照片，可製造強力的視覺衝擊。

②　效果線和對話框可使視線集中在一點。

③　文字疊在照片上或文字飛出對話框的排版方式，可增加畫面的立體感和氣勢。

還有這幾種方法

集中線

擴音器

立體文字

吸引目光的製造動態技巧

POINT:

- ☑ 圖形和文字疊在照片上，製造畫面立體感。
- ☑ 加上斜線或集中線，就能強調動感。
- ☑ 光是有人像照片，就能吸引目光，也有助於強調主張。

TIPS 4

想要傳遞強烈訊息時

人像＋宣傳標語

なりたい自分に
一歩でも追いつけ

春日井福祉専門学校　TEL:051-178-2287
〒123-4567 岐阜県春日井市田町4丁目　www.kasugaifukushi.com
見学申込、お問合せはお気軽に

用人像照片和強力的宣傳標語強調主張

① 選擇與目標客群形象接近的人像照，更有吸引力。適用於形象海報、宣導海報。

② 宣傳標語要大大放在臉旁邊。文字的間距愈小愈增添緊張感，愈大愈則有說服力。

③ 訣竅是刪除多餘的元素，只簡單放上照片和宣傳標語。

還有這幾種方法

文字疊在人像上

文字放在人像兩側

側臉

文字排版

以文章為主角，
「看」比「讀」
更重要。

通通都是字，要怎麼設計？

通知書、警告牌、說明書等，以文章為主角的製作物，如果內容過於冗長，觀看者往往沒有耐性讀到最後。這裡將介紹的訣竅，可讓觀看者一「看」就能大致理解資訊，再來就有耐性「讀」。

不想看到這種通知

無法吸引人去閱讀

定休日変更のお知らせ

いつもご利用いただきありがとうございます。誠に勝手ながら、当店では2022年5月より毎週火曜・水曜から毎週月曜・火曜に定休日を変更させていただきます。ご迷惑をおかけしますが、ご理解のほどよろしくお願いいたします。

bluebird cafe

強調重要的資訊！

定休日変更のお知らせ

誠に勝手ながら、当店では2022年5月より
以下のとおり定休日を変更させていただきます。

毎週 火曜・水曜 ▶ 毎週 月曜・火曜

ご迷惑をおかけしますが、ご理解のほどよろしくお願いいたします。

bluebird cafe

一眼就看懂！

POINT

1. 決定好想給人看的訊息內容後，做出強弱對比。

2. 重新檢查文章內容是否能更加精簡。

記住從此不煩惱

一眼就達意
讓文章可以用「看」的

記住文章要盡可能精簡。底下要教你就算不減少資訊量，也能「使人看見」，並明確傳達內容的巧思。

TIPS 1 利用小標題分割

設計文章很長的版面時，在每個項目加上小標題，觀看者只看大標題和小標題，就能大致掌握內容的全貌。

1 摘要並加上小標題

單一項目的文章內容太長時，摘要並加上小標題，會更方便閱讀。

2 大標題和小標題用粗體字

大標題的字體最大，其次是小標題，文章進入腦中就會很有節奏感。

3 以帶狀框或線條製造強弱對比

加上格線或框線，會更容易傳達資訊，版面設計也更有強弱對比。

BEFORE

💻 コワーキングスペースとは？ 🏢

● 最近ではシェアオフィスも浸透していますが、コワーキングスペースは実作業をする場所がカフェのようなオープンスペースとなっていることが多く、シェアオフィスは個室形態になっていることが多いです。

● コワーキングスペースを利用するメリットは、賃貸料や光熱費、通信設備費などの固定費を抑えることができ、ふだん接する機会のないさまざまな業種・業界の人たちと情報交換できる可能性があることです。また、カフェやwifiなどのインフラも充実しています。

まちだ商工会議所

AFTER

まちだ商工会議所
💻 **コワーキングスペースとは？** 🏢

シェアオフィスとの違いは？
コワーキングスペースは実作業をする場所がカフェや図書館のようなオープンスペースとなっていることが多く、シェアオフィスは個室形態になっていることが多い。

利用するメリットは？
賃貸料や光熱費、通信設備費などの固定費を抑えることができ、ふだん接する機会のないさまざまな業種・業界の人たちと情報交換できることも。また、カフェやwifiなどのインフラも充実。

吸引人「看」文章的訣竅

POINT :

☑ 標題和小標題用帶狀框或粗體字突顯。

☑ 建議條列式呈現。句首的項目符號也不能忽略。

☑ 利用分隔線或框線等裝飾，替設計增添強弱對比。

TIPS

2 條列式書寫

供人閱讀的版面，需要觀看者的專注力和耐性。將文章整理成簡潔的條列式內容，讀起來更流暢，也更容易傳達重點。

❶ 對齊、分門別類、重複

句首對齊，根據項目分門別類，重複同樣設計。

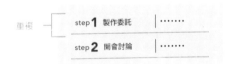

❷ 加上項目符號

不能只用「‧」，在句首加上圖形或數字當作項目符號的話，更有助於一眼看懂項目內容。

❸ 項目符號加上色彩

項目符號或小標題換個顏色會更吸睛。

BEFORE

直到交稿為止的流程

‧先以電子郵件或電話聯絡委託製作。

‧開會討論時，請教客戶想要的風格，並提出適合的內容。

‧拍攝時，先確定拍攝地點和器材等準備齊全，與客戶見面並確認拍攝進度。

‧按照開會決議的劇本進行編輯，確認是否需要補充或修改。

‧完成的檔案以客戶指定的格式交稿。

AFTER

直到交稿為止的流程

step 1	委託製作	先以電子郵件或電話聯絡
step 2	開會討論	請教客戶想要的風格，並提出適合的內容
step 3	拍攝	先確定拍攝地點和器材等準備齊全，與客戶見面並確認拍攝進度
step 4	影片編輯與確認	按照開會決議的劇本進行編輯，確認是否需要補充或修改
step 5	檔案交稿	完成的檔案以客戶指定的格式交稿

TIPS 3 製成表格

就像價目表，有些內容做成表格，會比文字說明更簡單明瞭。加入多餘的元素反而很難看懂，所以設計時要記得簡潔俐落。

1 少用線條

淡化或去掉縱向格線，看起來更清爽。

2 加寬行距

行距太窄看起來很有壓迫感，也不容易讀。至少要有一字元的行距。

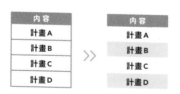

3 用顏色間隔列

區分每一列的顏色，視線移動更順暢。

更容易理解收費標準

BEFORE

價目表（部分）

種類	尺寸	費用
廣告傳單	B5 (182×257mm)	8,000円～
	A4 (210×297mm)	10,000円～
	B4 (257×364mm)	15,000円～
個人名片、商店名片	一面彩色／一面黑白	1,500円～
	雙面彩色	2,000円～
	雙面黑白	1,200円～

AFTER

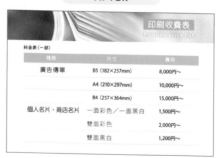

料金表（一部）

種類	尺寸	費用
廣告傳單	B5 (182×257mm)	8,000円～
	A4 (210×297mm)	10,000円～
	B4 (257×364mm)	15,000円～
個人名片、商店名片	一面彩色／一面黑白	1,500円～
	雙面彩色	2,000円～
	雙面黑白	1,200円～

句子長度很重要

文章在排版時，如果有顧慮到行長（一行的長度），會讓人覺得很用心。行長太長（一行的字數太多），視線移動的距離較遠，容易造成眼睛疲勞，也容易看錯行。以正文來說，標準是一行二十五個字，最多不要超過三十五個字。你希望觀看者能一字不漏地閱讀到最後，就必須花點心思安排版面，或調整欄寬排成兩行。

TIPS

4 劃分區塊

企業內部刊物這類主題繁多的版面進行排版時，建議按照組別劃分成小區塊。

① 橫向縱向分區並用

除了橫向區塊之外，加上縱向區塊會更方便閱讀。

② 直書橫書文字混用

除了橫書之外，加入部分直書文字，畫面會更生動。

③ 用裝飾分區

排版元素很多時，比起留白，利用線條或框線等裝飾分區，欄位差異看起來更清楚。

視線跟著區塊順序移動

劃分區塊，行長變得較短，也更易於閱讀，更有節奏感也更生動活潑，不會看膩。

比較閱讀的
難易度

照抄吧！

小捷徑

絕不出錯的好用版型

廣告傳單

資訊量很多時，排版必須考慮平衡

這種版型放上大大的裁切照片，再以圓形吸引目光。

想要突顯大標題時，這種版型的效果最好。

裁切成圓形的照片以充滿躍動感的方式排列，就是活潑的風格。

海報

最適合大型印刷品的顯眼排版設計

留白多、令人印象深刻的排版，適合用在企業形象海報等。

大大的圓形設計不僅吸睛，也能帶來視覺衝擊。

這種版型加入斜斜的書寫體（Script），可襯托英文大標題更加帥氣。

不同用途的經典排版設計，全都集中在這裡。當你遇到排版困擾時，只要仿效這裡介紹的版型，就能縮短設計時間！

（ 橫幅廣告 ） 在有限的空間製造強弱對比，可提升吸睛程度！

照片安排在左右兩側，是最基本的排版方式。

斜切的背景底色很有氣勢。

加上斜紋邊框和拱形字增添樂趣！

這個版型的圖片和對話框位置安排得很時尚。

（ 名片 ） 個人或企業均適用的基本款名片設計

標準的直書排版設計。加入一條線可增添一點變化。

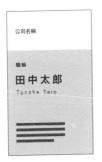

靠左對齊，右側留白，加上兩個色調的背景底色，就變得更有特色。

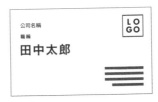

把資訊放在對角線位置的基本款設計。

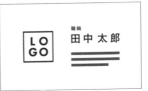

強調 LOGO 和插圖的版型。

1 引導視線的走向

學會排版後，接下來試試如何引導視線，減少觀看者的負擔，也是設計的重點。套用底下三個版型排版時，別忘了注意視線的移動是否流暢。

1. Z 字形

看橫書文章時，視線的移動是從左上→右下，因此優先順序高的元素安排在眼睛最先停留的左上角，效果最好。

> 適合 Z 字形排版的製作物

廣告傳單、海報、宣傳小冊子、雜誌等，所有橫書設計的產品。

レナリー
リキッドアイライナー03
「肌馴染みの良い優しいブラウンカラーで極細の柔らかい筆先が初心者にも扱いやすい1本。」

1,530円 / LENARY

2. N 字形

看直書文章時，像在寫N字一樣從右上→左下排列，視線自然就會順著這個順序移動。

> 適合 N 字形排版的製作物

書籍、直書的宣傳小冊子和雜誌等，所有直書設計的產品。

疲れない私の暮らし方
子供を習い事に送り出した後、お気に入りのアロマで疲れをリセット。一日の中で必ず目をつむってただ何もしない時間を持つようにしています。

3. F 字形

F字形排版是網路媒體常用的設計版型，相關資訊通常是從上到下並排。

> 適合 F 字形排版的製作物

網頁、一覧表等橫書的設計。

STEP 01 お問い合わせ
WEBフォームにてお問い合わせください。

STEP 02 打ち合わせ
担当者からご連絡させていただきます。

FONT & TEXT

簡潔易讀的
字型與文字排版

ABC

你是否以為只要把文字打出來，排列在版面上，就完成了？想要傳達重要資訊時，字型和文字排版都要顧慮到觀看者的感受。一點小巧思，就能使版面更容易閱讀。選擇風格適合的字型，美觀程度也會大大提升！

※ 書中介紹的字型，除了部分是免費字型外，均為 Adobe Font 於 2021 年 12 月時所提供的產品。

易讀性

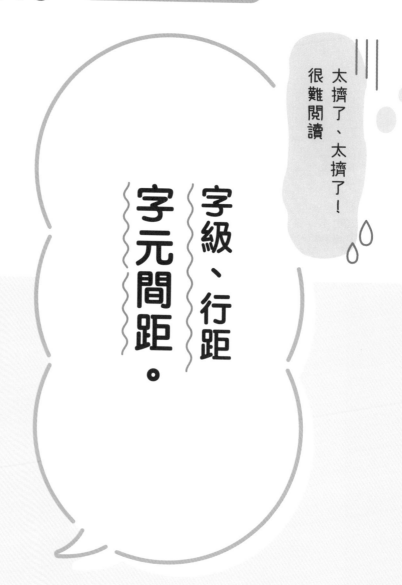

太擠了、太擠了！
很難閱讀

字級、行距

字元間距。

就算空間不夠，也不可以硬是塞進過多的文字！
文章就定位後，必須配合需求進行調整。

何者比較易讀？

文字樣式設定是在表現體貼

文字樣式設定是指調整字級、行
距、字元間距等，使畫面看起來
美觀且方便傳達文字意圖的步驟。
一邊考慮是否便於閱讀或看，一
邊進行調整，這過程十分呆板無
趣，但可說是對於觀看者的體貼。

文字樣式設定是在表現體貼

文字樣式設定是指調整字級、行
距、字元間距等，使畫面看起
來美觀且方便傳達文字意圖的步
驟。一邊考慮是否便於閱讀或
看，一邊進行調整，這過程十分
呆板無趣，但可說是對於觀看者
的體貼。

上面兩篇文章的字數一樣，右邊看起來是否比較沒有壓迫感？稍微調整
一下行距、字元間距，文章的易讀與否，就有如此大的不同。

POINT

① 文字塞得滿滿，很難讀。

② 適當的寬鬆，看起來顯得用心。

記住從此
不煩惱

一定要檢查！
文章易讀的訣竅

要排出易讀的文章，最重要的是先調整「字級」、「行距」、「字元間距」這三項。

RULE
1

字級過小不及格

字太小很難閱讀

BEFORE

舒適的天然木配色，為生活帶來寧靜平和。
歡迎體驗有天然木香氣環繞的安穩安心安全
空間。

字級：5pt

恰到好處的文字大小

AFTER

舒適的天然木配色，為生活
帶來寧靜平和。歡迎體驗有
天然木香氣環繞的安穩安心
安全空間。

字級：8pt

不同年齡層適讀的字級

兒童	成年人	銀髮族
12～23pt	**7.5～10pt**	**9～12pt**

※ 以 A4 紙張為例

文章的字級太小，就會變得很難閱讀。儘管你很想多塞進一些資訊，但字級不能
過小。一開始我們先按照上列的標準，決定文章的字級大小。也建議列印出來檢
查看看是否易讀。

RULE

2 | 配合資訊改變字級

不易理解資訊

BEFORE

字級不同，
提升易看性

AFTER

≫

KiGi 甜點店

· ·

前往法國學藝的知名巧克力師
製作的當季水果塔堪稱絕品。

大阪市淀川區難波 5 丁目 12-7
TEL：028-1234-5678
營業時間：9:00~17:00 週三公休

KiGi **甜點店**

前往法國學藝的知名巧克力師
製作的當季水果塔堪稱絕品。

大阪市淀川區難波 5 丁目 12-7
TEL：028-1234-5678
營業時間：9:00~17:00 週三公休

字級設定參考值

主文的1.2～2倍

以此為基準

小於主文，大於6pt

小標題 ≧ 主文 ≧ 補充資訊

※ 以 A4 紙張為例

如上面例子所示，製作物必須放進大標題（店名）、介紹文、地址等各種資訊時，
記得配合不同元素調整字級大小。即使是優先順序最低的資訊，字級最好也別小
於 6pt。

RULE 3 長文的行距要略寬

行距太擠很難讀

BEFORE

豎起耳朵仔細聽，就能聽到海浪聲與船的汽笛聲。我明明是第一次造訪這座小鎮，卻有一種莫名的熟悉感，究竟是為什麼？我一個人的火車與船舶之旅，就在汽笛聲中正式展開。

拉開行距變好讀

AFTER

豎起耳朵仔細聽，就能聽到海浪聲與船的汽笛聲。我明明是第一次造訪這座小鎮，卻有一種莫名的熟悉感，究竟是為什麼？我一個人的火車與船舶之旅，就在汽笛聲中正式展開。

適當的行距

行距
0.5～1 個字元高

一個字元高 ┃文章文章文章文章
一個字元高 ┃文章文章文章文章

某種程度的長文，行距寬一點比較方便閱讀。但是，適當的行距會根據一行的字數（字元數）而改變。字數（字元數）愈多，行距愈寬，字數（字元數）愈少，行距愈窄，這樣閱讀起來才順利。

什麼是齊行

主文等長文，使用「強制齊行」最適合。文字會自動對齊段落的左右兩側，看起來不僅美觀，也使得長文更容易閱讀。

「靠左齊行」或「置中齊行」會使得文章右側或兩側凹凸不平，不易閱讀，因此不適合行數多的長文。

文字與文字不要黏在一起

文字和文字之間太密集

拉開間距更清爽

BEFORE

日本境內有許多溫泉。本書整
理出從知名溫泉到深深影響
在地民眾生活的溫泉區，一共
八十八處泉質和景觀都足以代
表日本的名泉。要不要一邊欣
賞優美景色，一邊悠閒泡溫
泉，使自己煥然一新呢？

AFTER

日本境內有許多溫泉。本書整
理出從知名溫泉到深深影響
在地民眾生活的溫泉區，一共
八十八處泉質和景觀都足以
代表日本的名泉。要不要一邊
欣賞優美景色，一邊悠閒泡溫
泉，使自己煥然一新呢？

適當的字元間距

字元間距

10~20%

文章文章文章文章

100%

字元間距的預設值，通常不會很難閱讀。除非文字靠近到幾乎要黏在一起，就算
調整行距還是不好閱讀時，才會把字元間距調寬。如果字元間距太寬，也不好閱
讀，必須小心！

試試各種
對齊方式

✕ 靠左齊行

對齊段落的兩端吧。一點點凹凸
也會讓人感覺不好閱讀，所以
文字量多到某種程度時，建
議選擇「強制齊行」。

✕ 置中齊行

對齊段落的兩端吧。一點點凹凸
也會讓人感覺不好閱讀，所以
文字量多到某種程度時，建
議選擇「強制齊行」。

○ 強制齊行

對齊段落的兩端吧。一點點凹
凸也會讓人感覺不好閱讀，所
以文字量多到某種程度時，建
議選擇「強制齊行」。

字型

字型太多了，選擇困難！

黑體、明體、圓體。基本上這三種就夠了！

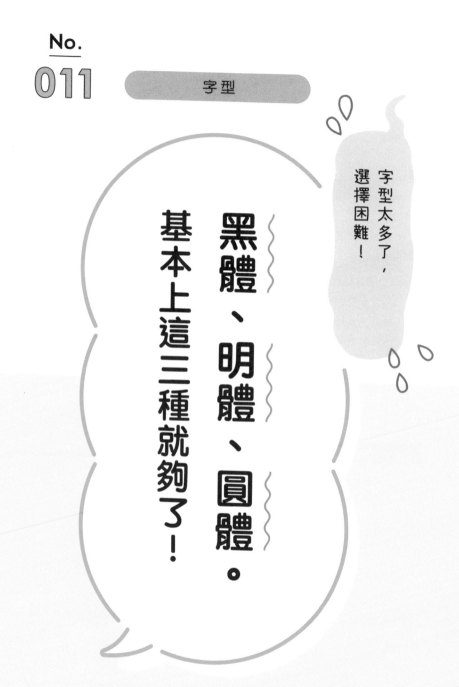

要從多到數不清的字型中做抉擇，實在太困難。所以，新手只需要用這三種的任何一種。這些是常見的基本款字體，來認識一下它們各自的特徵與個性吧。

黑體

簡單、清楚、
易看、萬用

可靠、高雅、
清晰

明體

親切、可愛、
友善

圓體

黑體、明體、圓體這三種字型就很夠用了。下一頁會進一步介紹這三種字型的特性。就算只用這三種字型，也能做出品味絕佳的設計。

POINT

① 只靠三種字型就能做設計。

② 字型能造就印象、觀感、特徵的不同。

記住從此
不煩惱

簡單卻萬能！

黑體

黑體比起明體、圓體來說，是實用性最高的字型。不知道該選哪個字型才好時，選黑體包準不會錯。

RULE 1　黑體的印象

乍看之下簡單，但只要改變粗細，就會給人有力、時尚、開朗等各種不同印象的萬用字型。

活潑	**中性**	簡潔俐落
有力	**親切**	柔軟
視覺衝擊	**休閒娛樂**	現代

粗 ←——————————————→ 細

RULE 2　黑體的特徵

黑體是文字線條粗細一致的「易看」字型。經常使用在傳單、海報這類把資訊秀給民眾「看」的製作物上。

黑體的使用時機

① 吸睛的大標題

② 小標題和主文

③ 小字

週日早市開鑼

現採新鮮蔬菜便宜賣！

商店街的三十家店鋪共襄盛舉，還有許多一日商店也來參與！希望各位享受美好的星期天早晨。

時間／8:00~13:00
地點／千本園商店街日昇路
洽詢／030-1234-5678（週日早市振興會）

使用黑體的設計

海報或傳單這類快速傳遞訊息的製作物，很常使用黑體。

粗黑體從遠處看來也很醒目，最適合提醒、有警示作用的海報。

粗黑體可以增加訴求力道。

大標題用細黑體，給人現代時尚的印象。

記住從此
不煩惱

清晰地傳達
明體

明體用在想要表現高雅氣氛，或是希望觀看者像在看小說或報導文章那樣仔細閱讀時，效果最好。

RULE 1　明體的印象

給人穩重高雅印象的明體，建議在想要呈現高級感或強調韻味時使用。

威嚴	仔細謹慎	精明幹練
沉著穩重	知性	高尚典雅
說服力	高級感	精緻

粗　←──────────→　細

RULE 2　明體的特徵

屬於可讀性高的「易讀」字體，適合用於長文和摘要文。不適合用於記載瑣碎資訊的小字。

明體的使用時機

1 雅緻的大標題

2 摘要文和宣傳標語

3 讓人閱讀的長文

插花教室體驗

在歷史悠久的健樂寺
靜心享受插花樂趣

前往京都東山歷史悠久的健樂寺，可體驗日本的「插花」傳統文化，一邊欣賞當季開的花，一邊感受花滿溢的生命力。一個人報名體驗也很歡迎。

使用明體的設計

文字量多的正經嚴肅讀物，最適合明體。

明體也適合用在傾訴心情的感性內容，訊息類內容則適合用黑體。

大標題用細明體，且字元間距寬鬆，給人平穩的感受。

粗明體帶來大方自信的印象。

記住從此不煩惱

親切又可愛

圓體

圓體去掉黑體的方角,變得較柔和。最近經常用在各種場合,從成熟風格到可愛風格都適用。

RULE 1 圓體的印象

字型的粗細不只會改變印象,不同字型加粗也有不同風格。太粗的字體有時會顯得庸俗,必須小心使用!

稚嫩	可愛	懷舊
普普風	寬鬆	溫柔
全球性	柔和	溫暖

粗 ⟵――――――――――⟶ 細

RULE 2 圓體的特徵

基本上使用方式與黑體相同。字的筆劃末端和轉角都是圓的,用於希望呈現比黑體更柔和的氣氛時。

圓體的使用時機

1 溫和的大標題 ――――⟶ **育兒嘉年華 2022**

2 摘要文和宣傳標語 ――⟶ **聲援你的育兒生活!**

3 小標題和主文 ―――――⟶ 「我想獲得育兒相關資訊!」我們聽到這些爸爸媽媽的心聲了,所以將親子同遊、資訊諮詢等整合在一起,舉辦了這場嘉年華活動。歡迎各位攜家帶着來參與!

使用圓體的設計

與兒童相關的設計，最適合使用溫和可愛的圓體。

醫院等令人僵硬緊繃場所的文宣，也可以用圓體緩和氣氛。

細體的圓體很有成熟風格，適合主打溫柔氣氛的商品時。

普普風的可愛形象，也是圓體最速配！

最多三種

字型種類太多，
愈用愈迷惘……

最多使用三種字型。

一件設計中，如果使用好幾種字型，就會看起來很凌亂，缺乏一致性。
但如果只用一種，又好像少了些什麼。把握住設計品的用途，挑選兩、
三種字型組合使用，就能達到整體感又有強弱對比。

使用太多種字型

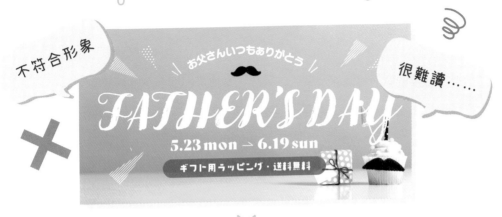

不符合形象

很難讀……

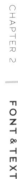

限制使用三種字型……

符合形象！

好讀多了！

POINT

1. 最多使用三種字型。

2. 配合形象和用途挑選字型。

記住從此
不煩惱

選三種增添品味

挑選字型的訣竅

認識三種字型的用途以及字型的種類，掌握排列組合平衡的關鍵。

三種字型的用途

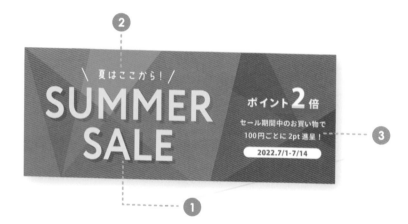

MAIN

1 主要字型

最醒目的主角，用於大標題和小標題等，將決定整體風格走向，因此挑選字型時請記住你想要給人什麼印象。

ACCENT

2 亮點字型

替大標題錦上添花，或用在宣傳標語、小標題，增加一些亮點的字型。記得要與大標題有強弱對比。

BASE

3 基本字型

主要用在主文，所以要選擇黑體和明體這類易看的字型。「字型家族」（Font Family）＊有不同的粗細方便變換。

＊⋯參見 P126

POINT：

- ☑ 主要字型和亮點字型必須選擇不同字型。但是字型風格與形象差距太大時，會顯得不協調，必須小心。

- ☑ 三種字型都用粗體或都用細體，資訊就會變得難懂，這點必須留意！可運用不同的粗細，展現強弱對比。

＼ 挑選字型時，建議用經典字型搭配特殊字型 ／

經典字型

適用於

主要字型 …… ○
亮點字型 …… ○
基本字型 …… ○

| 黑體 | 明體 | 圓體 |
| 無襯線體 | 襯線體 | 圓體 |

特殊字型

適用於

主要字型 …… ○
亮點字型 …… ○
基本字型 …… ✕

| 手寫體 | 藝術體 | 童童體 |
| 書寫體 | 設計體 | 襯線黑體 |

使用的三種字型可從上圖的經典字型和特殊字型中挑選。除了黑體、明體、圓體之外的字型，都算是特殊字型。

記住從此
不煩惱

用特殊字型當作亮點

入門的組合搭配

一開始嘗試只在重點部分使用特殊字型。字型選擇有困難時，直接模仿範例也無妨！

RULE 1

變身簡單又時尚

經典字型加上裝飾

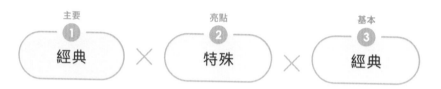

主要
①
經典

✕

亮點
②
特殊

✕

基本
③
經典

這裡是 POINT

把特殊字型當作裝飾

主要
① 選用黑體或圓體等易看的字型。

亮點
② 有特色的字型只用在一處，可低調展露個性。

基本
③ 小標題和正文使用不同於大標題的黑體，並且統一。

1. 源柔ゴシック 2. AB-mayuminwalk 3. りょうゴシック PlusN

明體大標題，搭配古典的書寫體，彰顯高雅氣質。

1. 貂明朝　2. Texas Hero
3. DNP 秀英角ゴシック銀 Std

想要呈現趣味和情緒時，挑重點使用手寫體效果最好。與細明體也很搭。

1. 砧 砧明朝体 StdN　2. TA香蘭
3. 平成角ゴシック Std

童童體的使用訣竅是用於對話框的文字，或是當作小重點等裝飾。

1. DNP 秀英丸ゴシック Std　2. あんずもじ　3. DNP 秀英角ゴシック金 Std

再多講究一點
時髦的組合

升級！

挑戰用特殊字型當主角，做出時尚設計。放膽嘗試各種字型吧！

RULE 2

用主要字型一決勝負
時尚字型當主角

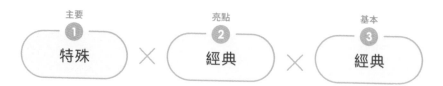

| 主要 ① 特殊 | × | 亮點 ② 經典 | × | 基本 ③ 經典 |

這裡是 POINT

主要字型之外的內容，選擇簡單經典的字型

主要 ①
以時尚的字型當作大標題，不過，要避免使用不易看懂的字型。

亮點 ②
其他字型保持平衡簡單，試著找出簡單但時尚的字型。

基本 ③
為了彰顯主要字型，基本字型選擇簡單易讀的種類。

1. Azote　2. DIN Condensed　3. 源ノ角ゴシック JP

其他還有這些組合

用孩子氣的字型，而且每個字交替使用不同顏色，就變成活潑的大標題。

1. AB-karuta_bold　2. Zen Maru Gothic
3. Noto Sans CJK JP

配合大標題的風格，小標題選用傳統但令人留下印象的字型。

1. TA-kokoro_no2　2. ニタラゴルイカ
3. りょうゴシック PlusN

容易傾向單調的橫幅廣告，也會因爲使用有個性的字型而改變氣氛。

1. Broadacre　2. Alternate Gothic No3 D　3. 砧 丸明 Fuji StdN

微 調

成品看起來很外行，為什麼？

文字經過微調，差異立現！

只是把文字打在版面上，有時文字之間會參差不齊，使得想要突顯的大標題和宣傳標語等部分，不僅不美觀，能見度也降低。重點內容的文字細節必須經過微調，才能提升設計的質感。

Professional Tokyo!

「ホントの東京」を知ってますか？

日々進化しつづけるホントの東京の姿をクリエイターが発信する新しい時代のWEBマガジン

Professional Tokyo!

「ホントの東京」を知ってますか？

日々進化しつづけるホントの東京の姿をクリエイターが発信する新しい時代のWEBマガジン

乍看這兩款日文排版很像，但左邊範例中，只是把字打上去、沒有微調的大標題和小標題，給人很敷衍的印象。右邊範例的字元間距調整成一致，所以讀起來不會覺得哪裡怪怪。順帶一提，大標題底下的說明內容，左右兩個範例都沒有調整，但因為字級小，所以缺點不明顯。

POINT

① 小標題等醒目的文字，必須微調！

② 瑣碎的小字內容，就算不微調也不會有人注意。

記住從此
不煩惱

文字與文字之間的調整技巧
字距微調（Kerning）

調整大標題和小標題的字元間距，可以提升美觀程度。這裡將介紹必須按下「字距微調」按鈕的三個規則。

× IoT家電ベスト3
∨
○ IoT家電ベスト3

［ ‧ 何謂字距微調 ‧ ］

將字元與字元之間的空間調整到看起來均等的功能，就稱爲「字距微調」。像左圖這樣，把字元太開的地方縮小，字元太窄的地方拉大，版面看起來更順眼。

RULE 1 日文片假名和平假名

第一步要先檢查片假名和平假名相鄰的部分。特別是「っ」、「と」、「く」、「イ」、「ト」等字元的縫隙，容易看起來很寬。

BEFORE

秋のとくしまイベント

狭い　　　広い 広い　　　広い　狭い　広い

∨

AFTER

秋のとくしまイベント

看起來很自然的字距微調祕訣

POINT:

☑ 不是統一實際的數值，而是調整字元之間的視覺面積，讓間距「看起來」均等。

☑ 字元之間的縫隙較窄時，容易顯得很緊張，縫隙太寬會顯得很鬆散。必須配合想要給人的印象進行調整。

RULE 2

標點符號的前後

插入「！」、「？」等標點符號時，符號前後的間隔會有寬窄不同，必須留意。

BEFORE

あれ？「字間」と「行間」がわかった！！
寛　　　寛 寛　　　　　　寛

AFTER

あれ？「字間」と「行間」がわかった！！

RULE 3

英文、數字

「A」、「W」、「Y」等有斜線筆劃的字母，前後縫隙容易因視覺的錯覺而看起來較寬。與日文字母組合使用時須留意！

BEFORE

ALWAYS FRIDAY 14:00
窄 寛 寛　　　窄 寛　　　寛

AFTER

ALWAYS FRIDAY 14:00

BEFORE中的「AL」、「W」、「A」、「YS」看起來互不相干，但經過微調後就像一個單字了。

升級！

還有更大的差別！

更講究的字距調整重點

英文、數字和標點符號「只要有打就好」其實就是設計成品看起來很外行的關鍵。雖然只是小地方，但注意這些細節，就能使作品的完整性更高。

✕ 営業時間 9:00-18:00

○ 営業時間 9:00-18:00

調整英文、數字，看起來更一致

［・標點符號與數字的調整・］

英文、數字或標點符號只是打上去，沒有經過調整，會顯得缺乏時尚感。仔細調整尺寸和高低，看起來更美觀，也更能毫無壓力地傳遞出重要資訊。

RULE 4 英文、數字等羅馬字型

日文字型的英文和數字不好看。使用英文字型看起來更漂亮。

BEFORE

感謝祭SALE

小塚ゴシック Pro

✕ 日文字型的漢字與英文、數字的大小、字型、粗細看起來不平均。

AFTER

感謝祭SALE

小塚ゴシック Pro ＋ Josefin Sans（115%）

英文字型比日文字型略小，調整尺寸後，看起來更美觀。

○ 配合漢字的平衡，「SALE」改用英文字型，整體的印象更一致。

字距微調的步驟

STEP:

1 輸入文字後，把英文、數字都改成英文字型。

2 按下「字距微調」。

3 調整標點符號的尺寸和高度。

RULE 5 標點符號的大小和位置 | 標點符號在部分字型裡看起來不夠時尚，所以必須微調尺寸和高度。

BEFORE

「速読の会！」
お申込み:060-1234-5678

✕「」偏粗　　✕「：」、「-」的位置偏低
✕「！」偏小

AFTER

「速読の会！」
お申込み:060-1234-5678

〇「」調細　　〇「：」、「-」的位置調到中央
〇「！」調大並調整位置

RULE 6 數字放大，單位縮小 | 重要數字要比單位大。就算只有一點點差距仍能提升更易看性。

BEFORE

先着100名様
12月24日（土）
10:00〜14:00

✕ 數字偏小　　✕「〜」偏大
✕「月」、「日」、（土）偏大

AFTER

先着100名様
12月24日（土）
10:00〜14:00

〇 數字調大　　〇「〜」縮小
〇「月」、「日」、（土）縮小

吸睛標題

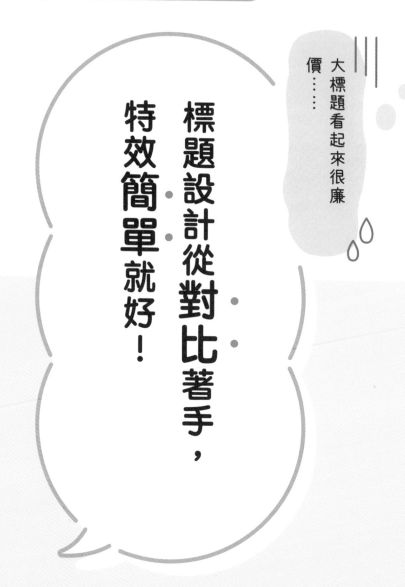

標題設計從對比著手，
特效簡單就好！

大標題看起來很廉價……

最近的影像軟體輕輕鬆鬆就能套用特效，做出有視覺衝擊的文字，讓人
忍不住就想多利用。問題是，效果使用過度也會顯得廉價，必須小心！
即使是大標題，過度裝飾也會帶來反效果。

常見的「太超過」大標題

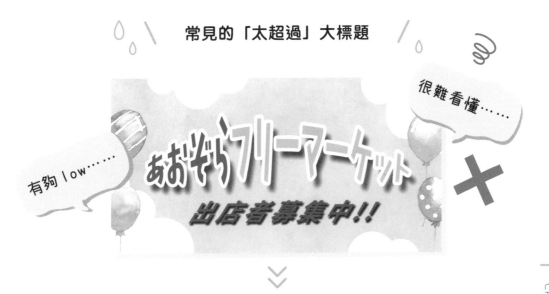

將特效簡化之後

POINT

① 陰影和變形最好用得「不經意」。

② 簡單的特效也十分醒目！

記住從此
不煩惱

> 快速上手
> # 文字特效就用這三種

一般字型只要多加一道手續,也能變身吸睛文字!這裡將介紹大標題和想要突顯的部分經常使用的簡單特效技巧。

TIPS 1 強弱對比的藝術字

把想要強調的文字或數字放大,助詞和單位縮小,使資訊的強弱更清晰。

夏の早得 最大**10**万円割引キャンペーン >>>

TIPS 2 排列錯位的藝術字

只要讓文字一點點偏斜或上下錯開,就是充滿節奏感的活潑設計。

春の
キャンペーン >>>

TIPS 3 變色的藝術字

只要變換每個字的顏色就好!建議用在愉快熱鬧的設計上。

BIRTHDAY

大標題設計的祕訣

 POINT:

- ☑ 特效只用在想要突顯的詞彙上。
- ☑ 建議使用黑體或圓體這類較粗的字型。
- ☑ 特效能製造雀躍感與戲劇性，所以必須配合想要呈現的氣氛調整。

可強調買到賺到的划算感

設計範例

夏の早得 最大10万円割引キャンペーン
6月1日(水)〜7月8日(金)

想著四方形，統一文字內容的高度和寬度，就不會出錯。

適合表現出雀躍感

新生活応援
春の キャンペーン

只有一處傾斜，就成了容易吸引目光停留的重點。

用在兒童或歡樂的活動，效果最好

BIRTHDAY
CAMPAIGN
お誕生月限定のお得なキャンペーン！

背景用淺色，更能突顯色彩繽紛的文字。

令人忍不住驚呼的進階效果

時尚風的文字特效

這裡將介紹三種想要做出現代風格、有視覺衝擊的大標題時，推薦使用的手法。完成的大標題也能提升形象！

TIPS 4 疊影文字

把空心文字與實心文字稍微錯開重疊，建議使用粗體字。不管是空心文字還是實心文字在上面，看起來都很時尚！

TIPS 5 弧形文字

任何場合都能派上用場的萬能技巧。既吸睛又不刻意。

SPRING FAIR
· 2022 ·

TIPS 6 虛線文字

切斷（塗掉）字體的部分筆劃，製造一點類似虛線的空隙，是很有現代風、帶點不經意感的特效。

珈琲ワークショップ

使大標題充滿吸引力的祕訣

POINT:

- ☑ 熟練後，可以嘗試組合多種技巧。
- ☑ 挑戰組合兩種字型。
- ☑ 小心別弄得過度複雜。文字的顏色最多三色！

強烈又不經意的視覺效果！

設計範例

重點是利用空心文字和單色製造明亮度的差別。

弧形文字負責整合主題

弧形大標題固定放在設計版面的中央。

利用數種技巧打造的大標題

虛線文字使用兩種顏色，充分發揮虛線筆劃的優勢。

英文字型

英文字型該如何選擇？

英文字型的挑選決定形象風格！

經常用在大標題或裝飾的英文字型，與設計風格完美搭配的話，能給人時髦的印象。比平常講究一點，找出適合形象風格的字型吧。

Sans-serif

無襯線體

簡單、清楚、
易看、萬用

樸實、
高雅、
清晰地傳達

Serif

襯線體

親切、
可愛、
友善

Rounded

圓體

各種特殊字型

Script

書寫體

**Slab
serif**

襯線黑體

DESIGN
Design

設計體

方便好用的基本英文字型，可分為上面三種大類別。如果想要更進一步
製造不同印象，可改變粗細，或使用特殊字型呈現。

111

記住從此不煩惱

根據風格介紹！
選擇英文字型

這裡介紹配合形象挑選英文字型的重點與使用訣竅。並非明確的標準，但可當作選字型的參考。

TYPE 1

優雅風

想要打造出優美典雅的印象時，選擇精緻的字型。

細襯線體

Anniversary

FreightBig Pro

細書寫體

Anniversary

Sheila

細的無襯線體

Anniversary

Mostra Nuova

這裡是 POINT

寬鬆的留白和字元間距，提升俐落感

15th
ANNIVERSARY
キャンペーン期間　2022.4.16 sat - 5.23 mon
◆ ◆ ◆
Le salon de lorea

1 使用襯線體且拉開字元間距，就能做出高雅的作品。

2 大標題四周大量留白，就可以營造出成熟的氣氛。

3 比起花稍的字型，選擇簡單的字型更容易整合整體的風格。

事先記住英文字型的特徵

POINT：

☑ 與日文字型一樣，英文字型也是粗體強而有力，細體則給人細緻優雅的印象。

☑ 圓體用在想要營造溫柔親切感的時候最有效。筆劃末端和轉角有一點點圓，都能帶來柔和氣氛。

TYPE 2 普普風 ｜ 善用圓體字型、特殊字型，就能做出氣氛歡樂的設計。

粗圓體	幾何風字型	粗的書寫體
Anniversary	**ANNIVERSARY**	*Anniversary*
Atten Round New	Acier BAT	Primot

這裡是 POINT

用特殊字型裝飾大標題

1 粗體的特殊字型用在大標題，能展現雀躍感。

2 除了大標題之外，都選擇簡單的字型，才能突顯大標題。

3 將文字排成弧形或使用圖案，也能增添歡樂氣氛！

TYPE 3 自然風

選擇典雅的字型或有樸實手寫感的字型。太粗的字體會顯得幼稚,必須留意。

柔和的襯線體	隨興的書寫體	細的手寫體
Anniversary	*Anniversary*	Anniversary
Clavo	Adobe Handwriting	Montana

溫柔風的字型可帶來恰到好處的閒散感

① 即使簡單,仍然要選線條與形狀柔和的字型,打造溫柔形象。

② 字元間距和行距拉開一些,能給人悠閒開放鬆的印象。

③ 全都使用手寫風,就會閒散過了頭,必須小心。

選擇字型遇到困難時,要不要試著參考雜誌?「大標題、小標題、裝飾要用什麼字型?」「行距和字元間距呢?」拿目標客群相近的雜誌當作參考,能得到許多掌握風格的靈感。不只是文字,還能學到配色、裝飾等的最新呈現方式,值得一試。

TYPE 4 帥氣風

粗體或方體的字型，最適合用在酷帥有型的設計。

粗的無襯線體	粗的襯線體	斜的無襯線體
Anniversary	**Anniversary**	*Anniversary*
Almaq	Utopia Std	Countach

這裡是 POINT

減少使用的字型種類，追求簡單俐落的視覺衝擊

① 大標題慣用粗體字型帶來氣勢。

② 把字元間距和行距都縮小，製造緊張感。

③ 文字色彩選擇白色和黑色，與背景底色形成對比，更添魄力。

在雜誌上瞧瞧這些！

POINT 02 お気に入りのピンク

Étienne 新色リップ

エティエンヌからアプリコットピンクとローズピンク
2色が仲間入り! シチュエーションで使い分けできる

① 數字和當作裝飾的字型

② 小標題的字型

③ 文字的字級、行距、對齊方式

英文亮點

想要靠字型讓版面
看起來潮一點。

用英文製造亮點
就很時尚！

放入英文，版面立刻看起來很時尚，這是簡單卻也有效的方法。全都是漢字而顯得太嚴肅的設計，只要放上英文字母當作裝飾，瞬間就充滿清爽脫俗的氣氛！

換成英文試試

找找看有沒有哪個元素可以替換成英文。建議先從想讓人留下深刻印象的部分、想要突顯的重點部分換成英文。

常用的英文單字

POINT

12/4 SUN

NEW

這些人人都熟悉的英文單字，一看到就能記在腦子裡，設計新手也很容易上手，因此推薦試試。

把大標題翻譯成英文

サマーセール

SUMMER SALE

大標題換成英文，給人的印象完全不同。有些英文字型很吸睛，宣傳標語換成英文也會很時尚。

記住從此不煩惱

不經意的時尚感
英文的重點裝飾

先從小部分開始，找出可換成英文的字句吧。裝飾性質的英文也有吸睛效果。

TIPS 1

只把關鍵字換成英文
小小的英文吸引目光

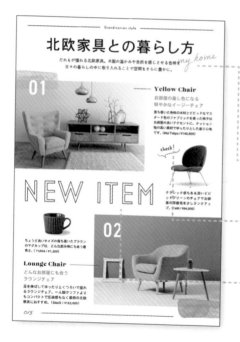

這裡是 POINT

一個小句子換成英文

① 在大標題添加手寫字，是當前流行的技巧。

② 第一眼就看到的「check!」即使很小，卻能吸引目光。

③ 把人人熟悉的句子變成字型易讀的英文，是好用祕訣。

推薦的
重點關鍵字

MAP	HELLO	WELCOME
ACCESS	GOOD	THANK YOU
POINT	HAPPY	2022.7.14（日期）
MENU	NEW	No.

小小英文帶來大大效果的設計

右上的「vol」和「TAKE FREE」等一點點英文，讓設計更完整。

日文上面放上同樣意思的英文，就像多了裝飾。

照片的留白處放上手寫英文字，類似相簿的風格。

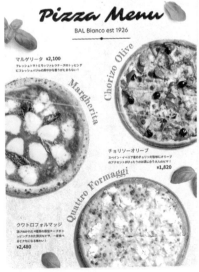

英文字放在披薩照片的邊緣，使菜單變得更生動活潑。

英文亮點

升級！ ＞ 好看又搶眼
英文大標題

用英文增添帥氣度的技巧，試試用這種方式提升設計的時尚感吧。

TIPS 2

三兩下勾起興趣
大標題用英文

這裡是 POINT

資訊鎖定在這裡，做得像 logo 一樣

1 英文大標題大大放在正中央，設計就會有模有樣！

2 想像自己在製作logo，主要大標題擺在中央，副標題和日期也放在同一個區塊內。

3 文字有不同的大小和粗細，就是強弱對比明顯的大標題。

常見的英文
大標題

EVENT	EXHIBITION	SPRING（季節）
LIVE	OPEN	NAGOYA（名古屋，城市名）
CONCERT	SALE	Xmas（節日）
MARKET	WORKSHOP	

上下放英文大標題，即使沒有其他裝飾，設計看起來也很完整。

跟日文大標題內容相同的英文大標題安排在對角線的位置，排版很平衡。

英文大標題低調放在背景底色。選用偏粗的字體，可以不經意地突顯存在感。

排列組合不同的字型，就很有視覺效果。

選擇困難救星！

常用日、英文字型

(黑體)

游ゴシック体

森がコンセプトの温かいカフェ

使用電腦裡的基本字型，中規中矩而且很便利。

源ノ角ゴシック JP

森がコンセプトの温かいカフェ

種類豐富多樣，任何場合皆適用，是新款的常用黑體。

DNP 秀英角ゴシック銀 Std

森がコンセプトの温かいカフェ

古典風格的黑體。漢字與假名很均衡，也適合長文使用。

(明體)

游明朝体

森がコンセプトの温かいカフェ

與上列第一個「游黑體」（游ゴシック）同樣是電腦都有的基本字型。簡單但有柔和的曲線，是雅緻的字型。

DNP 秀英明朝 Pr6N

森がコンセプトの温かいカフェ

假名「い」的一筆劃寫法令人印象深刻，給人值得信賴與認真印象的新細明體。

貂明朝

森がコンセプトの温かいカフェ

字型溫和圓潤很可愛，用在小標題也可增加美觀程度的新細明體。也推薦用在別具風味的設計上。

猶豫著不知道該用哪個字型好的時候，只要從這裡選擇就不會出錯！這些是推薦的字型清單。在同一件設計作品中，可盡量多使用粗細種類豐富的「字型家族」*。

★…參見 P126

（ 圓體 ）

DNP 秀英丸ゴシック Std

森がコンセプトの温かいカフェ

這款是圓體之中最給人穩重踏實印象的字型。簡單卻又不會感覺幼稚，很方便使用。

FOT- 筑紫 B 丸ゴシック Std

森がコンセプトの温かいカフェ

特徵是整體的線條溫暖而圓潤，是風格獨特的圓體。

平成丸ゴシック Std

森がコンセプトの温かいカフェ

筆劃很直的圓體。一筆一劃很工整，很適合用於大標題或亮點。

（ 手寫體 & 設計體 ）

あんずもじ　Free font

森がコンセプトの温かいカフェ

充滿自然溫柔氣氛的硬筆手寫風格字型。用於想要增添暖意時。

AB-kirigirisu

森がコンセプトの温かいカフェ

像剪紙般有視覺衝擊的設計手寫字體。最適合用在大標題、亮點的重點。

TA-kokoro_no2

森がコンセプトの温かいカフェ

稍微細長又圓潤的設計手寫字體，同時具備恰到好處的個性與易讀性。

Gill Sans

Happy Birthday 123

常見且可用於小標題和正文的標準無襯線體。

Futura PT

Happy Birthday 123

幾何感的設計很有風格,是方便使用的字型。

DIN Condensed

Happy Birthday 123

特徵是轉角弧度小,字元寬度窄。毫無累贅的設計使字型顯得很有型。

MinervaModern

Happy Birthday 123

筆劃粗細不一的無襯線字體,可讀性高,不會覺得壓迫。給人成熟、有氣質的印象。

(襯線體)

Garamond

Happy Birthday 123

歷史悠久的經典字型。建議用於高雅的大標題或小標題。

Bodoni URW

Happy Birthday 123

襯線細是特徵。女性化的設計用於小標題,可展現成熟華麗風。

Mrs Eaves OT

Happy Birthday 123

具備優雅高貴感的字型,但也不會太過突兀,便於使用是重點。

Copperplate

HAPPY BIRTHDAY 123

重現銅版印刷使用的文字而出現的字型。用在大標題、logo、亮點,就會很時尚。

DINosaur

Happy Birthday 123

字型本身是四方形，長寬一致，因此是可讀性高的圓體。也推薦用於長文。

Domus Titling

HAPPY BIRTHDAY 123

充滿簡單溫和氣氛的圓體。建議用於想要展現普普風、可愛風的場合。

BC Alphapipe

Happy Birthday 123

英文字母的形狀左右不對稱是亮點。推薦用在logo、大標題。

Rift Soft

HAPPY BIRTHDAY 123

特徵是窄長加上細線的圓體。清爽的外型增添獨特風格。

（　設計體 & 書寫體　）

Cheap Pine

HAPPY BIRTHDAY 123

最適合用在黑板藝術風的設計。手寫字的手感可替設計帶來暖意。

Neon Sans　**Free font**

HAPPY BIRTHDAY 123

變成雙線條的字型很有個性。半途中斷的細線增添不經意感。

Learning Curve

Happy Birthday 123

書寫體就像用硬筆小心翼翼寫下的字跡。這款的文字內容相對來說較容易看懂，因此可用於各種場合。

Shelby

Happy Birthday 123

這款書寫體那種流動般的手寫感很時尚，即使字數稍微多一些也不難閱讀。

2 字型家族很方便！

所謂的字型家族，是指不同粗細的同一個字型所形成的字型集團。使用黑體、新細明體這類基本字型時，建議使用它們的「字型家族」。配合小標題或正文等用途改變文字的粗細，不僅能省下挑選不同字型的時間，也不會影響版面的一致性。

例如 小塚黑體的不同粗細差別與使用方式

文字範本	粗細	適合的用途
文字的粗細不同	EL	圖說與正文
文字的粗細不同	L	圖說與正文
文字的粗細不同	R	摘要文與小標題等
文字的粗細不同	M	摘要文與小標題等
文字的粗細不同	B	大標題、副標題、中標題等
文字的粗細不同	H	大標題

例如 這種時候就派上用場了！

▼ 區隔小標題與正文

冷えとりで健康に

知人に勧められ始めた冷えとり靴下。今では季節問わず愛用しています。

W9　　　　　　　　W3
（フォント：平成角ゴシック Std）

▼ 替文字增添強弱對比

Regular

これさえあれば大丈夫！
夏の着回し術

SemiBold　　　ExtraBold
（フォント：しっぽり明朝）

▼ 改變印象

Light

Elegant
STRONG

ExtraBold
（フォント：Adrianna）

3

COLOR

一色或三色都很好！
配色點子

本章將介紹如何挑選符合風格形象的顏色，以及

用少數幾種顏色簡單配色的方法。也附上用色的

RGB、CMYK 數值，各位可以直接套用在自己使用

的軟體上。

※ 本章的 CMYK、RGB 數值僅供參考。印刷方式、印刷用紙、素材、螢幕的顯示方式等都有可能造成色差，
設計者須事前留意，以免成品與預期不符。

色彩印象

該如何挑選顏色？

認識色彩心理學。

顏色會給人「溫暖」和「冰冷」的印象。如果隨便按照個人喜好選色，很可能無法傳遞設計的意圖。必須配合設計品要達到的目的挑選顏色，才能精準到位。

顏色與圖片不吻合

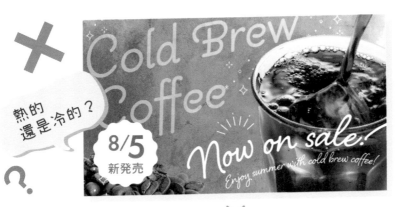

熱的
還是冷的？

配合圖片改變顏色

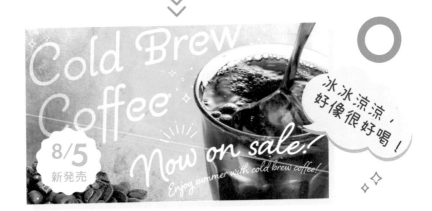

冰冰涼涼，
好像很好喝！

POINT

① 每個顏色代表不同的印象。

② 配合目的使用顏色才能傳達意圖！

記住從此
不煩惱

配色之前要知道
色彩的分類與印象

使用的顏色會改變設計作品的印象。這裡介紹各位需要事先知道的色彩基本分類，以及最具代表性的十一個顏色象徵的印象。

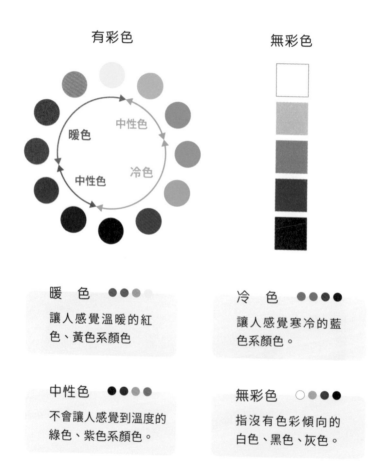

有彩色　　　　　　　　　　　　　　無彩色

暖色　中性色

中性色　冷色

暖　色 ●●●
讓人感覺溫暖的紅色、黃色系顏色

冷　色 ●●●●
讓人感覺寒冷的藍色系顏色。

中性色 ●●●●
不會讓人感覺到溫度的綠色、紫色系顏色。

無彩色 ○●●●
指沒有色彩傾向的白色、黑色、灰色。

所有顏色就像上面介紹的，可分為有色彩傾向的有彩色，以及沒有色彩傾向的無彩色。有彩色之中，還可以分成暖色、冷色、中性色。暖色和冷色也是日常生活中普遍使用的詞彙。

[· 依顏色分類的印象 & 設計對照表 ·]

這裡介紹 11 個最具代表性的顏色一般共通的印象，以及利用這些印象效果做出的設計。只要事先了解「紅色」、「藍色」等常用顏色代表的意思，挑選用色也會成為一種樂趣。

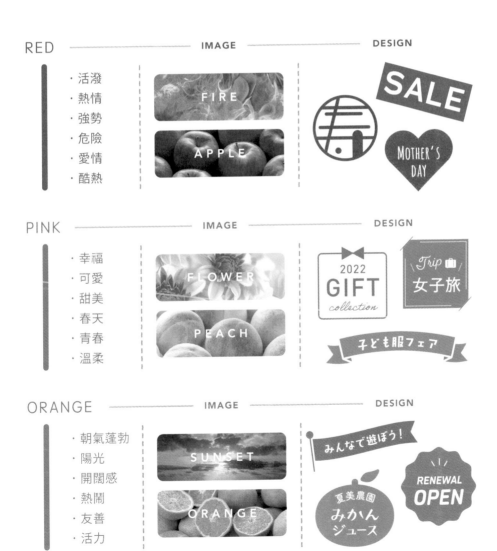

RED ——————— IMAGE ——————— DESIGN

· 活潑
· 熱情
· 強勢
· 危險
· 愛情
· 酷熱

FIRE
APPLE

PINK ——————— IMAGE ——————— DESIGN

· 幸福
· 可愛
· 甜美
· 春天
· 青春
· 溫柔

FLOWER
PEACH

ORANGE ——————— IMAGE ——————— DESIGN

· 朝氣蓬勃
· 陽光
· 開闊感
· 熱鬧
· 友善
· 活力

SUNSET
ORANGE

YELLOW ——— IMAGE ——— DESIGN

- ・希望
- ・開朗明亮
- ・愉快
- ・兒童
- ・好運氣
- ・警告

GREEN ——— IMAGE ——— DESIGN

- ・自然
- ・植物
- ・療癒
- ・健康
- ・安全
- ・和平

BLUE ——— IMAGE ——— DESIGN

- ・信賴
- ・清爽
- ・知性
- ・清涼
- ・冷靜
- ・整潔乾淨

PURPLE ——— IMAGE ——— DESIGN

- ・高貴
- ・高尚
- ・傳統
- ・神祕
- ・優雅
- ・藝術

BROWN

- ・大地
- ・暖意
- ・古典
- ・溫和
- ・樸實
- ・古色古香

BLACK

- ・酷帥
- ・高級
- ・高品質
- ・強勢
- ・沉著穩重
- ・威嚴

和食ダイニング　くろ田

GRAY

- ・洗練
- ・成熟
- ・俐落
- ・中立
- ・低調
- ・金屬或
 岩石感

WHITE

- ・簡單
- ・純粹
- ・神聖
- ・透明
- ・清晰
- ・潔白純眞

單色

只用一個顏色
也能做設計！

用太多顏色，
反而很難設計。

如果有配色障礙，何不乾脆只用一個顏色做設計？只有一個顏色也能呈現出各式各樣的風格，變身色彩力量強大的簡單設計。

色彩繽紛過了頭的設計

只用一個顏色做設計！

POINT

① 顏色太多會顯得很凌亂。

② 只用一個顏色，不管是選擇或設計都變簡單！

單色

記住從此
不煩惱

任何顏色都適用！

單一顏色設計

背景和裝飾等當作重點的部分，只統一用一個顏色，整個版面就會變得清爽又簡單。單一顏色也包括白色、黑色、灰色！

TIPS
1

背景用單一顏色

在背景使用顏色時，最重要的是選擇不會過深、能清楚看到字的顏色。

單一顏色範例

 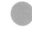

LIGHT BLUE　　YELLOW　　BEIGE　　PINK

背景使用底色

● RGB/255,235,0　CMYK/0,5,90,0

底色不是整面塗滿，與白色搭配才是重點。文字和線條統一用黑色一個顏色。

背景用普普風圖案

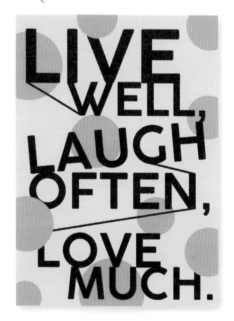

● RGB/246,190,200　CMYK/0,35,10,0

大圓點能增添律動和歡樂感。與背景的灰色底色也很速配。

單一顏色的選擇祕訣

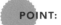

POINT:

☑ 文字上色時要注意可讀性。

☑ 使用的色彩少，覺得少了些什麼時，加上淺灰色試試。

☑ 無法決定用哪個顏色好的時候，可參考 P131 的色彩印象表。

TIPS 2

文字也用單一顏色

要改變文字色彩時，請選擇與背景底色對比明顯的顏色。

單一顏色範例

RED　NAVY　GREEN　BROWN

文字和線條用同一個顏色

● RGB/7,123,105　CMYK/85,40,65,0

文字和線條僅用一個顏色構成，就是簡單卻又能有效強調顏色的設計。

文字疊在照片上

● RGB/231,35,52　CMYK/0,95,75,0

適合搭配黑白照片。有氣氛的照片也能更進一步突顯大標題。

TIPS 3 單色插畫

插畫也用一個顏色統一，存在感就不會過度強烈，又能使版面清爽一致。建議選擇讓人冷靜安心的顏色。

單一顏色範例

 RED LIGHT BLUE GREEN ORANGE

單色的局部上色

RGB/137,201,151　CMYK/50,0,50,0

文字和插畫都用同一個顏色，能提升設計的一致性。

插畫用單色平塗

RGB/176,218,221　CMYK/35,2,15,0

大面積放膽使用單一顏色，視覺效果更吸睛。

何謂可讀性

可讀性就是文字的好讀程度。有些文字顏色與背景底色的搭配難以閱讀，明度差異過小或是彩度過高，都會使文字不好閱讀。

文字色彩必須和背景色對比夠大，才是貼心、好閱讀的設計。

TIPS 4 裝飾用單色

上色的裝飾有吸引目光注意的效果。選擇符合設計宗旨的顏色，避免用淺色。

單一顏色範例

ORANGE　　GOLD　　PURPLE　　RED

用在美工圖案和小標題

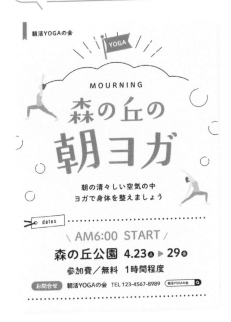

● RGB/240,131,30　CMYK/0,60,90,0

大標題和小裝飾使用重點色。搭配灰色背景，給人穩重平靜的印象。

提高質感的金色裝飾

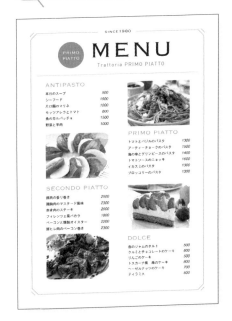

● RGB/188,144,70　CMYK/35,45,80,0

即使設計簡單，只要加上金色裝飾，立刻變身高級成熟風。

\ 這種時候該怎麼辦？ /

✕ 所謂的文字可讀性

○ 所謂的文字可讀性

文字反白

所謂的文字可讀性

所謂的文字可讀性

背景加上灰色底色

所謂的文字可讀性

所謂的文字可讀性

製造明度差別

三色

顏色數量太多，
變得很凌亂。

三個顏色
做出質感設計！

不擅長配色的人，或是經常不小心就用上許多顏色的人，來挑戰只用三個顏色做設計吧！只用三個顏色，設計就會更簡單、美觀。各位也一起來學習各種三色使用法與挑選方式吧。

［ ‧ 嘗試只用三個顏色做設計 ‧ ］

這些都是只用三個顏色做出來的設計，不僅不會覺得少了些什麼，而且
版面變得更簡單清爽。由此可知，無須勉強增加顏色，也能做出有模有
樣的設計。

POINT

1. 限制只能使用三個顏色，版面更清爽。

2. 只能選擇三個顏色，也就少了些迷惘。

記住從此
不煩惱 ﹜ 首先必須遵守的
三色規則

想做出有品味的設計作品，選色方式很重要。我們先來認識三個顏色分別
扮演的角色，以及如何挑選吧。

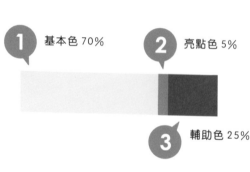

1 基本色 70%　　**2** 亮點色 5%

3 輔助色 25%

基本色　　　　面積占最大、決定整體印象的顏色。

亮點色　　　　引人注目的單一重點色。

輔助色　　　　面積第二大的顏色。

為了有效使用三個顏色，必須分成基本色、亮點色、輔助色。這三個顏色最平衡
的面積比是 70：5：25，但不一定要堅持這個比例。

[· 選出三個顏色的步驟 ·]

STEP 1 決定基本色

\ 就決定黃色 /

一開始先決定面積最大的基本色。以基本色當
基準，其他兩個顏色就更容易決定。

STEP 2 剩下的兩色從相近色或對比色挑選

剩下的兩個顏色就是基本色的「相近色」或「對
比色」。看是想要展現和諧或強弱對比，再來
決定選擇哪種色系的顏色。

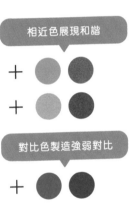

相近色展現和諧

對比色製造強弱對比

選擇方式的提示

使用色環挑選更簡單

色環是表示顏色變化的環狀
圖。可用來參考顏色的相對
位置，選出「相近色」、「對比
色」。

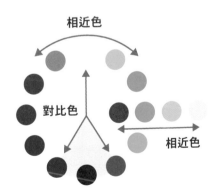

相近色

對比色

相近色

記住從此
不煩惱

絕對不會失敗的
三色選擇法

有幾種常用組合可使配色平衡。各位先透過設計範例，記住簡單的選色方式吧。

TIPS
1

黑＋2色

黑色文字加上兩個顏色的組合，這個技巧很簡單，任何顏色都能保持平衡，值得一試。

配色範例

● ＋ ● 相近色

● ＋ ● 對比色

相近色展現和諧

兩個相近色，給人和諧安穩的印象。

BASE	ACCENT	SUB

RGB/234,246,251　　CMYK/10,0,2,0
● RGB/0,0,0　　　　 CMYK/0,0,0,100
● RGB/38,183,188　　CMYK/70,0,30,0

對比色製造強弱對比

用對比色增強反差，製造出強弱對比。

BASE	ACCENT	SUB

RGB/234,246,251　　CMYK/10,0,2,0
● RGB/0,0,0　　　　 CMYK/0,0,0,100
● RGB/235,109,154　　CMYK/0,70,10,0

自選三色的祕訣

POINT:

☑ 背景選用白色或淺色基礎色，較容易與其他顏色搭配。

☑ 白色不包括在三色之內，可積極使用。

☑ 三原色（紅、藍、黃）容易顯得突兀，因此不建議選用。
如果選用高彩度的顏色也請稍微加點白，正是祕訣。

TIPS 2

相近色漸層

三色都選用相近色，容易展現協調感，給人安全平和的印象。也推薦像在製造漸層一樣選擇相近的顏色。

配色範例

同一個顏色但不同的色彩深淺

使用三個不同深淺的橘色。色彩濃淡對比差距小，容易展現整體感。

BAS　ACCENT　SUB

● RGB/248,182,22　　CMYK/0,35,90,0
● RGB/240,131,0　　 CMYK/0,60,100,0
○ RGB/252,214,140　 CMYK/0,20,50,0

不同的顏色但類似的色調

橘色→粉紅色漸層配色。一方面展現協調性，一方面又比左圖更活潑生動。

BASE　ACCENT　SUB

● RGB/242,155,135　 CMYK/0,50,40,0
● RGB/240,132,74　　CMYK/0,60,70,0
○ RGB/250,192,61　　CMYK/0,30,80,0

只用三色

✧·✦
✦ 升級！

放膽大玩配色
吸睛的三色技巧

強弱對比的配色，可製造熱鬧活潑的氣氛或突顯重點。這裡介紹如何挑選三個顏色，做出顯眼的設計。

TIPS 3

照片與色彩的組合

希望照片和設計融合成一體時，從照片中的關鍵顏色汲取靈感，版面會更一致。

配色範例

 ＋

對比色或相近色

直接套用照片的顏色

這張設計選用主角花和葉的顏色組合搭配。

BASE	ACCENT	SUB

- ⬤ RGB/224,240,226　　CMYK/15,0,15,0
- ⬤ RGB/104,142,114　　CMYK/65,35,60,0
- ⬤ RGB/194,113,165　　CMYK/25,65,5,0

對比色的效果反而更好

把照片的粉紅色視為基本色，加上對比色，更能突顯照片內容。

BASE	ACCENT	SUB

- ⬤ RGB/249,211,224　　CMYK/0,25,3,0
- ⬤ RGB/255,247,153　　CMYK/0,0,50,0
- ⬤ RGB/162,215,219　　CMYK/40,0,16,0

三色用法的進階級重點

POINT:

☑ 希望畫面熱鬧活潑時、希望引人注目時,加大色彩的濃淡
對比,更能突顯顏色。

☑ 希望清楚呈現顏色的分界線時,就用對比色。

☑ 相反地,想要讓顏色融合時,就要減少顏色的對比。

TIPS 4

相近色+對比色

兩個相近色加上一個對比色,是常用的吸睛配色組合。不僅容易保持畫面平衡,對比色還能帶來強弱對比效果。

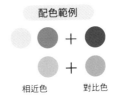
配色範例

相近色 ＋ 對比色

用對比色突顯重點

背景和裝飾都使用相近色,最想彰顯的地方用對比色。

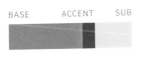

BASE　　ACCENT　　SUB

● RGB/243,152,0　　CMYK/0,50,100,0
● RGB/0,96,152　　CMYK/90,60,20,0
● RGB/255,227,63　　CMYK/0,10,80,0

色彩的濃淡對比多,看起來很歡樂

黃色和粉紅色是相近色,再加上水藍色。使用偏明亮的色系,就是製造歡樂氣氛的關鍵。

BASE　　ACCENT　　SUB

● RGB/255,243,184　　CMYK/0,5,35,0
● RGB/116,181,228　　CMYK/55,15,0,0
● RGB/247,200,206　　CMYK/0,30,10,0

形象與色調

我不知道什麼樣的配色才符合風格形象！

從四大色調中

找出符合風格形象的顏色。

選好了顏色，卻發現風格形象走偏，這種情況經常發生。最重要的是，選色時挑選的色調，要記得符合「想呈現的風格形象」目標。

符合形象的色調是哪些？

色調是配合明度和彩度組合後呈現的「顏色狀態」，如下所示，可分爲四大種類。配色時記住這四大類色調，就不會出錯！

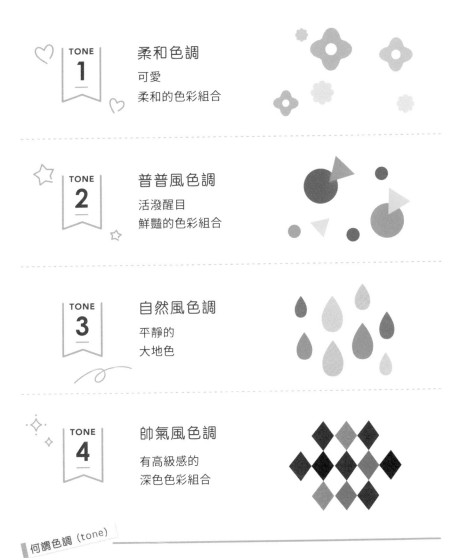

TONE 1

柔和色調

可愛
柔和的色彩組合

TONE 2

普普風色調

活潑醒目
鮮豔的色彩組合

TONE 3

自然風色調

平靜的
大地色

TONE 4

帥氣風色調

有高級感的
深色色彩組合

▌何調色調（tone）

　　一般而言色調會分成12組，但本書將12組再進一步分成四大類。配色時，選用同一組的色調或類似的色調，統一用色風格，設計就會更協調。

 記住從此
不煩惱

用關鍵字挑選
四大類色調

接著將介紹四大類色調的特徵。各位可以比較關鍵字和範例,掌握各色調的顏色氛圍。

TONE 1

可愛柔和的色彩組合
柔和色調

 粉色調 (pale tone)

 淺色調 (light tone)

 柔色調 (soft tone)

8/5 FRI

GRAND
OPEN

GIFT SHOP
MERCI

LATTY MALL 4F

使用方式 POINT

文字偏深色更能突顯重點

1 使用太鮮豔的粉紅色,往往給人太刺眼的感覺。記得用加入白色的淡粉色。

2 只有文字的顏色稍微偏深,不僅保持可讀性,也有強調重點的效果。

3 黃色、淺藍色、淡粉色最速配。即使用的顏色多,也方便整合,就是柔和色調的特徵。

關鍵字

可愛／溫柔／春天／寶貝／粉彩／女孩風／清淡／浪漫／柔軟

從形象挑選色調的步驟

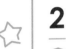

STEP:

1　根據關鍵字，挑選與想呈現的形象最接近的色調組。

2　使用隸屬該色調組的三種色調配色，就是搭配起來很協調的色彩組合。

3　拿不定主意時，使用不同色調組的色調也可以。參考「使用方式 POINT」進行調整。

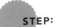

TONE **2**

活潑醒目鮮豔的色彩組合

普普風色調

明色調 (bright tone)　　強色調 (strong tone)　　鮮色調 (vivid tone)

使用方式 POINT

稍微降低鮮豔程度，讓色彩更穩重

1 所有顏色都很鮮豔會太刺眼。稍微降低彩度比較容易觀看。

2 用白色緩和刺激性強的顏色，也有突顯色彩的效果。

3 把鮮色調用在較小的面積，色彩更有活力。

關鍵字

休閒／歡樂／兒童／熱鬧／活潑／積極主動／熱情／花稍／充滿活力

TONE
3

平靜的大地色
自然風色調

淺灰色調 (light grayish tone) 　灰色調 (grayish tone) 　濁色調 (dull tone)

8/5 FRI

GRAND OPEN

GIFT SHOP
MERCI

LATTY MALL 4F

使用方式 POINT

最好用來搭配明亮氣氛，小心別太灰濁

1 彩度低是這組色調的特徵，反過來說也往往會太暗沉。記得把整體的氛圍弄得明亮些，會更平衡。

2 所有顏色都偏灰濁，會給人太樸素的印象。加入偏明亮的顏色，可增添清爽感。

3 文字的顏色選擇灰色或褐色等不是黑色的深色，更能展現優雅氣質。

關鍵字

女性魅力／優雅／洗練／混濁／平靜安穩／別緻／自然／大地色

何謂莫蘭迪色

莫蘭迪色的名稱，出自二十世紀義大利藝術家喬治・莫蘭迪（Giorgio Morandi）創作的一系列靜物畫色調，意思是指掺入灰色的低飽和色調（霧灰色調）。時尚圈經常使用粉紅色加米色的裸粉色、介於米色與灰色之間的米灰色，也是莫蘭迪色之一。成品會有恰到好處的柔和、成熟的大人風格，因此很適合用在針對女性客群的設計作品上。

TONE 4

有高級感的深色色彩組合

帥氣風色調

 深色調（deep tone）
 暗色調（dark tone）
 暗灰色調（dark grayish tone）

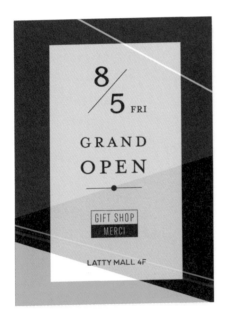

8/5 FRI
GRAND OPEN
GIFT SHOP
MERCI
LATTY MALL 4F

使用方式 POINT

一個顏色就能製造出有效的亮點

1 基本色用深色統一，就能打造出沉著穩重的印象。

2 小面積使用稍微鮮豔的對比色，能製造出高雅帥氣的風範。

3 搭配白色背景，才不會降低文字的能見度。

關鍵字

酷帥／古色古香／有型／踏實牢靠／知性／秋天／講究／品味深遠／紳士／傳統

試試調出莫蘭迪色

| 粉彩粉 + K15% = **裸粉色** | 粉彩藍 + K15% = **灰藍色** |
| 米色 + K20% = **米灰色** | 粉彩綠 + K10% = **開心果綠色** |

選擇困難救星！

按照形象分類的三色調色盤

可愛
甜美女孩風格的粉彩色

BASE　　ACCENT　　SUB

RGB 251,225,226　CMYK 0,17,7,0
RGB 224,240,237　CMYK 15,1,9,0
RGB 225,210,229　CMYK 13,20,2,0

RGB 253,239,210　CMYK 1,8,21,0
RGB 251,206,131　CMYK 0,24,53,0
RGB 251,225,229　CMYK 0,17,5,0

RGB 234,246,251　CMYK 10,0,2,0
RGB 251,222,229　CMYK 0,19,4,0
RGB 178,222,224　CMYK 34,0,14,0

RGB 230,226,241　CMYK 11,12,0,0
RGB 255,240,172　CMYK 0,6,40,0
RGB 248,207,223　CMYK 0,27,2,0

休閒
開朗有活力的普普風用色

BASE　　ACCENT　　SUB

RGB 83,171,128　CMYK 67,11,59,0
RGB 250,235,115　CMYK 4,5,64,0
RGB 216,199,0　CMYK 20,17,100,0

RGB 249,202,63　CMYK 2,24,80,0
RGB 188,225,235　CMYK 30,1,8,0
RGB 212,125,165　CMYK 16,61,10,0

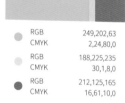

RGB 168,129,184　CMYK 39,54,0,0
RGB 146,198,105　CMYK 48,2,71,0
RGB 250,192,40　CMYK 0,30,86,0

RGB 122,200,198　CMYK 53,0,26,0
RGB 252,203,0　CMYK 0,23,100,0
RGB 238,129,149　CMYK 0,62,22,0

誇張
瞬間吸引目光的鮮豔色彩

BASE　　ACCENT　　SUB

RGB 255,225,0　CMYK 0,10,100,0
RGB 168,204,7　CMYK 41,0,100,0
RGB 230,0,46　CMYK 0,100,79,0

RGB 0,176,231　CMYK 79,0,4,0
RGB 255,241,0　CMYK 0,0,92,0
RGB 238,117,0　CMYK 0,66,100,0

RGB 232,62,11　CMYK 0,88,100,0
RGB 0,114,171　CMYK 100,43,17,0
RGB 255,241,0　CMYK 0,0,100,0

RGB 234,96,149　CMYK 0,75,9,0
RGB 181,209,0　CMYK 36,0,100,0
RGB 0,158,156　CMYK 100,0,47,0

以下是按照風格形象分類的三色調色盤，還附上了顏色數值，
各位只要直接仿照使用就可以！找出適合你想呈現的風格形象
的配色吧！

※ 只要在使用的軟體輸入各色的 RGB 數值與 CMYK 數值就能套用。數值的輸入方式請參考各軟體的
　 使用教學。

(高雅)

女性風格的
成熟女人色

BASE　　　ACCENT　　SUB

	RGB	240,219,209
	CMYK	6,17,16,0
	RGB	246,237,234
	CMYK	4,9,7,0
	RGB	226,171,180
	CMYK	0,37,12,12

	RGB	202,216,196
	CMYK	25,9,26,0
	RGB	234,225,208
	CMYK	10,12,19,0
	RGB	213,182,206
	CMYK	18,33,6,0

	RGB	238,232,214
	CMYK	8,9,18,0
	RGB	161,129,114
	CMYK	15,36,36,37
	RGB	218,187,173
	CMYK	16,30,29,0

	RGB	205,219,224
	CMYK	23,9,11,0
	RGB	238,190,142
	CMYK	6,31,45,0
	RGB	187,210,204
	CMYK	31,10,21,0

(帥氣)

有型又沉穩的配色

BASE　　　ACCENT　　SUB

	RGB	0,89,125
	CMYK	90,51,29,25
	RGB	92,101,22
	CMYK	46,24,92,53
	RGB	172,160,78
	CMYK	33,29,75,12

	RGB	0,106,70
	CMYK	100,49,92,0
	RGB	180,195,193
	CMYK	16,0,9,27
	RGB	28,76,106
	CMYK	87,62,37,27

	RGB	122,79,38
	CMYK	56,72,100,16
	RGB	201,201,199
	CMYK	0,0,3,30
	RGB	76,40,92
	CMYK	70,85,25,38

	RGB	142,38,50
	CMYK	53,100,90,0
	RGB	141,101,60
	CMYK	39,56,75,26
	RGB	177,180,178
	CMYK	3,0,3,40

(古色古香)

別緻且有深度的
顏色組合

BASE　　　ACCENT　　SUB

	RGB	61,86,74
	CMYK	81,63,74,15
	RGB	106,68,40
	CMYK	52,69,85,37
	RGB	78,47,78
	CMYK	77,90,55,20

	RGB	117,110,75
	CMYK	40,35,61,42
	RGB	79,73,93
	CMYK	53,50,25,54
	RGB	95,79,58
	CMYK	65,66,79,25

	RGB	72,99,112
	CMYK	43,9,7,65
	RGB	145,133,67
	CMYK	0,8,60,56
	RGB	20,83,70
	CMYK	86,51,71,33

	RGB	83,65,81
	CMYK	68,72,51,31
	RGB	128,123,114
	CMYK	35,31,36,39
	RGB	62,77,107
	CMYK	79,66,38,22

深淺都可以！

直接套用三色調色盤的配色，結果強弱對比不夠，或是文字很難看清楚等，整體的設計不如預期時，可稍微調整顏色的濃淡。文字也可使用白色或黑色！

基本色用淺色，亮點色用深色，提升強弱對比。

商務

給人信賴感，同時也引人注目的配色

BASE	ACCENT	SUB

	RGB	18,175,214
	CMYK	69,0,7,10
	RGB	253,238,0
	CMYK	4,0,100,0
	RGB	0,87,155
	CMYK	100,64,13,0

	RGB	205,204,201
	CMYK	16,13,14,11
	RGB	33,82,112
	CMYK	70,31,10,57
	RGB	238,159,47
	CMYK	4,46,85,0

	RGB	196,6,37
	CMYK	10,100,85,14
	RGB	63,54,49
	CMYK	0,8,11,90
	RGB	230,225,210
	CMYK	0,3,12,15

	RGB	0,137,82
	CMYK	86,27,85,0
	RGB	245,237,216
	CMYK	0,5,15,6
	RGB	223,227,46
	CMYK	18,0,87,0

自然

柔和的大地色

BASE	ACCENT	SUB

	RGB	239,237,218
	CMYK	0,0,13,10
	RGB	147,129,118
	CMYK	18,28,31,43
	RGB	182,200,155
	CMYK	34,13,45,0

	RGB	220,207,183
	CMYK	3,10,22,17
	RGB	195,159,127
	CMYK	4,28,39,28
	RGB	235,203,151
	CMYK	9,23,44,0

	RGB	192,212,218
	CMYK	23,5,8,10
	RGB	145,151,149
	CMYK	11,3,8,50
	RGB	207,212,188
	CMYK	11,3,22,17

	RGB	226,229,223
	CMYK	14,8,13,0
	RGB	219,212,221
	CMYK	13,15,6,5
	RGB	245,211,201
	CMYK	2,22,17,2

和風

充滿日本風情的現代色彩

BASE	ACCENT	SUB

	RGB	212,76,44
	CMYK	14,83,86,1
	RGB	201,172,63
	CMYK	25,31,83,2
	RGB	249,239,225
	CMYK	0,6,11,4

	RGB	31,79,106
	CMYK	90,69,46,10
	RGB	162,140,101
	CMYK	12,25,47,40
	RGB	148,48,48
	CMYK	50,95,92,0

	RGB	114,190,192
	CMYK	56,6,27,0
	RGB	194,70,87
	CMYK	0,79,42,25
	RGB	228,117,120
	CMYK	6,66,40,0

	RGB	112,64,94
	CMYK	67,86,52,0
	RGB	173,51,40
	CMYK	37,93,96,0
	RGB	209,192,0
	CMYK	23,20,100,0

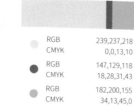

要選用四個顏色，就要選相近色

覺得顏色不夠時，可再加上三色其中一色的較淺色
或較深色。由於加的是相近色，所以就算多加一
色，也很容易融入旁邊其他顏色，不會失敗。

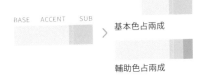

BASE　ACCENT　SUB

> 基本色占兩成

輔助色占兩成

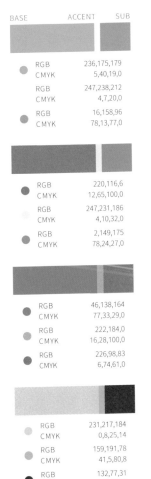

(懷舊復古)

以懷舊為魅力所在
的復古普普風色彩

BASE　　ACCENT　　SUB

	RGB	236,175,179
	CMYK	5,40,19,0
	RGB	247,238,212
	CMYK	4,7,20,0
	RGB	16,158,96
	CMYK	78,13,77,0

	RGB	220,116,6
	CMYK	12,65,100,0
	RGB	247,231,186
	CMYK	4,10,32,0
	RGB	2,149,175
	CMYK	78,24,27,0

	RGB	46,138,164
	CMYK	77,33,29,0
	RGB	222,184,0
	CMYK	16,28,100,0
	RGB	226,98,83
	CMYK	6,74,61,0

	RGB	231,217,184
	CMYK	0,8,25,14
	RGB	159,191,78
	CMYK	41,5,80,8
	RGB	132,77,31
	CMYK	0,53,72,59

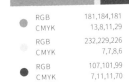
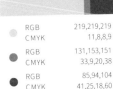
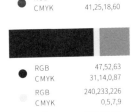

(簡單)

不強調色彩傾向的
基本款顏色

BASE　　ACCENT　　SUB

	RGB	251,245,237
	CMYK	2,5,8,0
	RGB	218,220,222
	CMYK	17,12,11,0
	RGB	153,154,165
	CMYK	46,37,28,0

	RGB	181,184,181
	CMYK	13,8,11,29
	RGB	232,229,226
	CMYK	7,7,8,6
	RGB	107,101,99
	CMYK	7,11,11,70

	RGB	219,219,219
	CMYK	11,8,8,9
	RGB	131,153,151
	CMYK	33,9,20,38
	RGB	85,94,104
	CMYK	41,25,18,60

	RGB	47,52,63
	CMYK	31,14,0,87
	RGB	240,233,226
	CMYK	0,5,7,9
	RGB	177,172,121
	CMYK	0,0,41,42

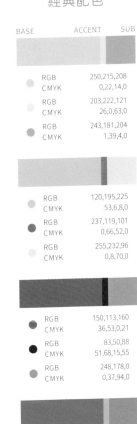

(季節)

配合季節的常用
經典配色

BASE　　ACCENT　　SUB

	RGB	250,215,208
	CMYK	0,22,14,0
	RGB	203,222,121
	CMYK	26,0,63,0
	RGB	243,181,204
	CMYK	1,39,4,0

	RGB	120,195,225
	CMYK	53,6,8,0
	RGB	237,119,101
	CMYK	0,66,52,0
	RGB	255,232,96
	CMYK	0,8,70,0

	RGB	150,113,160
	CMYK	36,53,0,21
	RGB	83,50,88
	CMYK	51,68,15,55
	RGB	248,178,0
	CMYK	0,37,94,0

	RGB	219,97,78
	CMYK	7,73,63,5
	RGB	216,197,116
	CMYK	16,19,60,5
	RGB	51,155,121
	CMYK	72,10,58,12

色彩的基本原理

所有的色彩都是由「色相」、「明度」、「彩度」這三個要素所構成。創造顏色時，只要按照這三個要素的順序，調整 CMYK（以印刷品為例）的數值，就會接近你想要的風格形象。各位了解這個原理之後，就能順利調整出自己想要的顏色了。

自訂顏色時……

以綠色為例的過程模擬

1. 色相 (hue)

色相是指紅、黃、藍、綠這些色彩的樣貌。逐漸加深或變淺的顏色，可用色環表現。

STEP 1　決定顏色

C100% Y100%

從CMY選出一色或兩色（範例使用C和Y加起來的綠色）。直到熟練之前，都採用偏高的數值，選擇鮮豔的顏色，較容易調整。

2. 明度 (value)

低明度　高明度

深　　　　　　　淺

明度是指色彩的明亮、深淺程度。愈靠近白色的明度愈高（愈淺），愈靠近黑色的明度愈低（愈深）。

STEP 2　調整明度

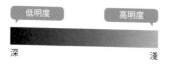

調淺	C100% Y100%	-C30% -Y30%	-C70% -Y70%
調深		+K40%	+K70%

想要把顏色調淺時，減少C和Y的數值；想要調深時，增加K（黑色）的數值。

3. 彩度 (chroma)

低彩度　高彩度

濁　　　　　　　豔

彩度是指顏色的鮮豔程度。彩度愈高的愈鮮豔，彩度愈低的愈濁。

STEP 3　調整彩度

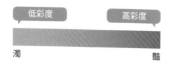

保持鮮豔	C100% Y100%	什麼都不要增加	
使它變濁		-C40% -Y40% +M40%	-C70% -Y70% +M20%

保持鮮豔的話，什麼數值都不要增加；使顏色變濁時，減少C和Y，一點一點加入少量「尚未使用」的顏色（本範例中為M），顏色就會變濁。

一張圖勝過
千言萬語

我們可以花點巧思,在一不小心就變得很長的文章裡,插入照片、插畫、圖表。這麼一來,不僅能一眼就勾起觀看者的興趣,也能幫助他們順利消化內容。可是圖片不是「插入」就好,來學學如何編排圖片吧!

攝影與插畫

加入圖片試試看。

只有字很難想像……

照片和插畫具有吸引目光、幫助想像、傳達文章表達不了的視覺印象等
力量。大膽使用，強調你想要表達的內容吧！

只靠文字無法徹底表達

這是什麼商品啊？

Recommend

モヘアプルオーバーニット

毛足の長いふんわりとした素材がとても気持ちよく、明るいブラウンの上品な色とシルクのような光沢も特徴です。生地はとても柔らかく、着心地も抜群。流行のオーバーサイズのゆったりとした女性らしいシルエットで、どんなコーディネートにも合う、今年の秋冬に重宝まちがいなしのおすすめニットです。

＜sup＞加上照片之後＜/sup＞

Recommend

モヘアプルオーバーニット

- 毛足の長いふんわりとした素材感
- シルクのような光沢と柔らかさ
- 着心地も軽く保温力も高い
- ゆったりとした女性らしいシルエット

毛衣看起來很棒！好想買！

POINT

1 只有文字，無法完整傳達商品的模樣。

2 有照片和插畫，更容易一眼就看懂內容。

CHAPTER 4 | VISUAL

161

記住從此
不煩惱

直接精確地傳達！
照片的使用方式

照片比插畫更能傳達詳細且正確的資訊。這裡將介紹照片的特徵，以及有效的照片使用方式。

照片的優點

① 表達更具體

② 方便想像情境

③ 能快速且正確傳達

挑選照片的注意事項

選擇照片時，必須確定你想透過照片傳達什麼！這裡最想表達的是「米飯的香氣」，因此比起人物，選擇熱呼呼的白飯照片更適合。

希望具體展現特定商品、地點、人物時，使用照片最有效。利用視覺影像配合文字呈現，可補足商品的魅力或該場所的氣氛。

照片最有效的使用方式

放上實際使用的示意圖和產地照，能傳達新鮮的程度，提升購買慾望。

傳達空間和景色的氣氛，讓人產生「我想去看看」的念頭。

印象深刻的示意照片可以吸引觀看者的目光，具有牽動情感的效果。挑選照片時要注意氣氛，但不能選擇看不出想要表達什麼的照片。

記住從此不煩惱

利用柔和的氣氛傳達！

插畫的使用方式

插畫的表現比照片豐富，不僅促使觀看者發揮想像力，設計的印象也會加強好幾倍。

插畫的優點

① 具有親切感

② 能打造生活場景

③ 艱深的內容更容易傳達

使用插畫的注意事項

可靠性與可信度比照片低，不適合用來表現具體的商品、人物、場所。另外，插畫的筆觸也會影響呈現的印象，所以挑選時必須謹慎。

插畫最大的特徵就是很有親切感。困難的內容也能因為插畫搭配而變得很簡單，也能建構出照片和文字無法呈現的生活場景。只靠照片和文字，無法做出你想要的印象時，建議加上插畫當作輔助。

插畫最有效的使用方式

只要在「STEP」的內容加入插畫，就算不讀內文，也能大致理解流程。

插畫裝飾可充分展現熱鬧歡樂的場景。

用插畫包圍大標題。想要推銷商品時，用照片比較好，但想要傳達氣氛時，用照片會太過寫實，建議用插畫弱化寫實感。

圖文排版

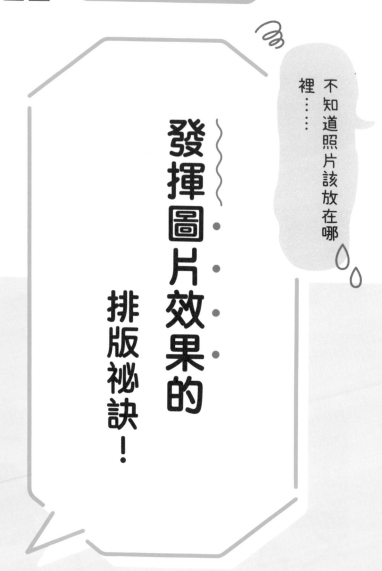

不知道照片該放在哪裡⋯⋯

發揮圖片效果的排版祕訣！

圖片是最重要的設計元素。特地拍到好照片卻在設計版面上縮得太小，沒能發揮它的優點，未免太浪費。一起來認識讓圖片看起來更有魅力的排版方式吧！

過於單調的圖片排版

將主要照片放大後

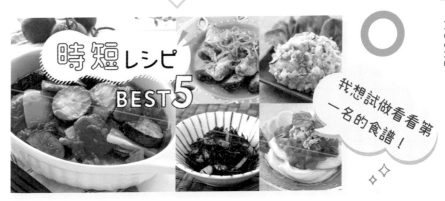

POINT

1 照片太小就無法傳達魅力。

2 排版時要放大主要照片。

記住從此
不煩惱

用一張照片也可以設計！
照片的排版入門

我們就用一張照片挑戰各種排版方式吧。請比較看看你從這些排版方式感受到的印象差別。

TIPS
1　四周留白

TIPS
2　平鋪

穩重高雅的印象

有臨場感，很戲劇化

照片四周留白是最安穩的基本排版形式。四周留白有相框的感覺，照片就像一幅畫般，可讓人用客觀的角度審視。留白的部分愈寬，給人的印象愈平和安穩。

用一張照片占滿整個版面很有視覺衝擊效果，也是常用的排版方式。特徵是能使觀看者產生臨場感，使畫面充滿魄力。這種排版比較困難，適合字少的製作物。

決定照片位置的關鍵

POINT:

☑ 要魄力還是穩重？釐清想要傳達的印象。

☑ 文字量和製作物的類型也要考慮，字多的製作物不適合使用平鋪排版。

☑ 無法決定時，單獨用照片測試幾個版型比較看看。

TIPS
3
三邊出血

照片的魄力和留白的
穩重同時成立

照片貼齊在上下左右的任何一邊或三邊的邊緣上，畫面看起來更有動感也更寬闊。善用與留白部分的反差，就是有強弱對比的設計。

TIPS
4
一邊出血

產生躍動和遼闊感

照片只有一邊跨出邊界的排版方式，建議用在希望版面多些變化時。照片的一部分超出版面，使人感覺照片比實際上的更寬廣。畫面中的人物視線方向與出血邊一致，展現了遼闊感。

哪張是主圖？

多張照片的排版

升級！

使用一張以上的照片時，排版的重點仍然是必須符合想要傳達的訊息。主角和排版方式不同，傳達方式也不同。

決定主圖並放大

這次使用的照片

決定主圖與配圖

1 符合目標客群與主題的照片要最大，這是奠定設計印象的主視覺部分。

2 除此之外的照片，負責擔任說明和補充的角色，必須與主要照片有尺寸區隔，才能突顯主圖。

3 所有照片的亮度和色溫，必須有一定程度的一致性，放在同一個頁面上才不會突兀。

使用不同主圖的排版示範

多張照片組合成一張的排版，很有故事性。

照片全部統一尺寸，化身為配角，使宣傳標語更醒目，給人「靜」的印象。

把四方形的照片變成圓形，就能使畫面更生動而且吸睛。

配角照片用拍立得風格或去背後交疊，使畫面更有立體感也更熱鬧。

裁切

照片很不顯眼

？
？
？
？

**裁切圖片
以突顯想要傳達的內容。**

裁切照片的目的，不只是爲了裁掉不需要的部分，也是爲了決定照片主
角並打上聚光燈。經由裁切，能更進一步強化訊息，讓觀者留下印象。

哪一邊看起來更好吃？

這家店好可愛！

鬆餅看起來
好好吃！

裁切照片的目的大致上可分為兩種，一種是「針對整體狀況的說明」，另一種是「針對單一焦點的個別說明」。從上面的範例也可看到，即使是同一張照片，擷取照片的哪個部分會決定畫面中的主角是什麼，內容將大不相同。請仔細想清楚，你透過照片想要傳達的是「這家店的氣氛」？還是「鬆餅的外觀」？或者是「好吃與否」？

POINT

1 裁切的用意是擷取出想要讓人看到的部分。

2 裁切方式會改變傳達方式。

記住從此
不煩惱

> 要擷取哪裡？
> # 確定主角後裁切

這裡將確定主角的照片裁切方式，分成四個具體範例介紹。不同主角會對照片的印象帶來什麼樣的改變，請各位比較看看。

CASE 1 人物與風景

如果要強調景色遼闊，照片就要盡可能呈現全景。如果人物是重點，就要果斷地裁掉背景。

綠意盎然的露營區

正在露營的女生

CASE 2 食物

近距離靠近拍攝主體，大膽裁切，更能聚焦在「美味」上。

可看出整份菜單的內容

嗅覺與味覺等感官被突顯

裁切的重點

POINT:

☑ 裁切範圍大的照片具有全貌，能當背景使用。

☑ 距離拍攝主體愈近，愈能強烈傳達主體的魅力。

☑ 拍攝主體偏離正中央，製造出空間，能爲畫面帶來故事性。

CASE 3　人像

人像照裁切時必須注意視線和身體方向。空間安排在哪裡，能發展出不同的故事。

想像「未來」的模樣

回顧「過去」的模樣

CASE 4　商品

商品照最重要的是，呈現的角度能使人想像該商品在日常生活中的樣子或使用的感覺。

介紹的商品擺在正中央

強調商品在生活中的使用場景

升級！

各式各樣的形狀

用去背增添雀躍感

去背是各位一定要學會的照片排版技巧。當你學會各種類型的去背模式和使用方式後，設計的呈現也將更加無極限。

各種去背模式

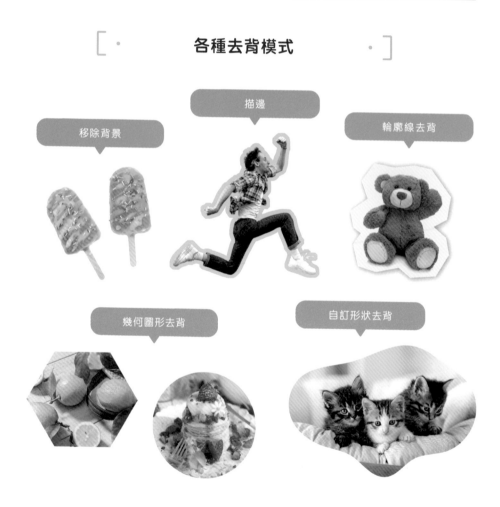

移除背景

描邊

輪廓線去背

幾何圖形去背

自訂形狀去背

照片去背只保留選取的主體，強調輪廓，可使人把注意力放在主體上。排版時也會比四方形的照片更自由，因此常用於生動活潑、童心未泯的設計。

去背帶來的各種有趣設計

去背的照片很適合搭配少量的插畫和手繪對話框。

自由安排去背照片的位置，讓版面更加雀躍奔放。

用四方形照片排版往往給人嚴肅的感覺，裁切成圓形變得熱鬧活潑。

用和緩的曲線形狀去背，設計就變得友善親切。

修圖

水噹噹修圖技巧！

照片看起來好暗怎麼辦？

照片不能直接使用，必須先經過修圖。修圖是修正照片的意思。即使只是把照片調亮一些，原本平凡無奇的照片也會變得魅力十足。

令人心動的是哪一張？

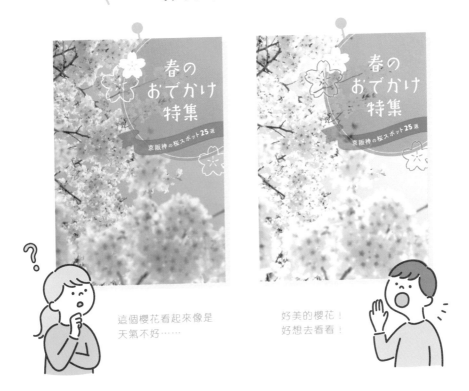

這個櫻花看起來像是
天氣不好……

好美的櫻花！
好想去看看！

左邊是沒有任何加工的照片，右邊是經過修圖的照片。讓人想去現場一窺究竟的，應該是右邊的設計，對吧？
「好美」、「看起來好好吃」、「好想要」等情緒，可以說是根據照片的品質而定。同一張照片只要經過一點修圖，看起來就會大不相同。

POINT

① 照片要配合需求修圖。

② 只是在照片上費一點功夫，印象就會改變。

記住從此不煩惱

四步驟煥然一新！
基本的修圖

只要有電腦的影像編輯軟體或手機的相片編輯 app，就能輕鬆修圖。在這裡先介紹最基本的修圖步驟，請務必學起來。

STEP 1 亮度

好暗……

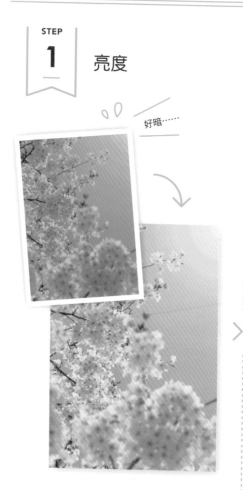

調整照片整體的亮度。記住盡量明亮，但不要到過曝的程度。如果是拍攝時就過曝的照片，事後很難調整，因此拍照時要注意。

STEP 2 對比

增加照片的強弱對比

對比是指替明暗、鮮豔增加強弱。對比強給人可靠的印象，對比弱則讓人感覺很柔和。上面這張照片是希望製造與天空的反差，因此對比有稍微調強。

基本的修圖重點

POINT:

☑ 曝光不足和過曝都無法事後修正，因此在攝影階段就必須小心！

☑ 按照範例的順序，從亮度→彩度依序調整，是最有效率的作法。

☑ 電腦修圖可使用 Adobe Photoshop 這類影像編輯軟體。智慧型手機的話，推薦簡單好用的 Adobe Photoshop Lightroom。

STEP 3　色溫

利用色溫調整印象

調整色彩平衡。冷色系有冰冰神祕的印象，暖色系則是溫柔暖和的印象。這次想要做出欣喜雀躍的印象，所以調成暖色系。

STEP 4　彩度

添加華麗感就完成了！

調整照片的鮮豔程度。太過鮮豔會顯得不自然，調整到清爽的鮮豔程度，是看起來很自然的關鍵。最後再對亮度進行微調，就完成了！

記住從此
不煩惱

> 氣氛令人著迷
> # 修成「某某風」

接下來將根據不同場景，介紹如何提升風景照和人像照氣氛的修圖重點。
各位可以搭配基本修圖一起使用。

CASE 1　藍天大海

想要讓景色呈現碧海藍天大晴天時，使用 Adobe軟體中的「去朦朧」（Dehaze）功能，霧濛濛的天空或是不清晰的景色都會瞬間變清楚。

CASE 2　美味食物

溫熱的食物選擇暖色系，看起來更美味。稍微增強主角的「對比」，能提升存在感！

CASE 3　仿底片相機風

毫無特色的風景化身為電影般的場景。照片整體調成偏白，「陰影」偏藍，「亮部」稍微偏黃是重點。

不失敗的修圖法則

POINT:

- ☑ 避免修圖修過頭,以免看起來很不自然。
- ☑ 拍照前做好修圖的準備,建議以 RAW 格式拍攝。
- ☑ 保留原始照片和圖層等,萬一失敗還可以復原重來。

CASE 4 黑白照片

人物和風景想要讓人印象深刻時常用的類型,充滿故事性。建議用在有影子的照片,以及明暗對比清晰的照片。

CASE 5 透明空氣感

在明亮的色調中加入一點藍色,降低女子臉部的對比,就能製造出透明空氣感。

CASE 6 聚光燈風

照片四周調暗時,拍攝主體自然會醒目,很有戲劇性的氣氛。調過頭會顯得不自然。

插畫

加上插畫，會不會變俗氣呢？

必須符合情境。

插畫是可靠的素材，能增添設計的活力、打造獨特的生活場景。但是，使用方式一旦出錯，設計就會大扣分。本節將介紹使用插畫的設計訣竅。

不符合情境的插畫

好像負擔
不大……

学ぶべきお金の基本

**女性のための
投資セミナー**

参加無料

5月15日（日）14：00〜15：30
5月16日（月）20：00〜21：30

参加者：100名（WEBにてお申し込みください）

重新選擇插畫後

学ぶべきお金の基本

**女性のための
投資セミナー**

参加無料

5月15日（日）14：00〜15：30
5月16日（月）20：00〜21：30

参加者：100名（WEBにてお申し込みください）

好像可以腳踏
實地存錢！

POINT

① 插畫要配合目的挑選。

② 插畫選對了，設計也會有模有樣。

插畫

記住從此不煩惱

配合情境
插畫的種類與選法

接下來，將介紹如何從各種調性的插畫中，選出最適合的一種，然後把插畫融入設計中。

插畫的印象地圖

極簡（高冷風）

可愛　　　　　　　　　　　　　　　　　成熟時尚

手繪（溫暖風）

如上圖所示，同樣都是女子的插圖，有各式各樣數不完的筆觸和調性。使用插畫時，必須挑選適合「目標客層」與「設計方向」的風格。有選擇困難時，請參考上面的印象地圖。

插畫選擇的重點

RULE 1　風格不要過於獨特

太有個性的插畫，往往存在感過於強烈。插畫如果是配角，就應該盡量選擇不會過於特立獨行的簡單作品。線條和顏色較多的插畫，往往也很搶眼，挑選時必須留意！

橘子　　西洋梨　　蘋果

橘子　　西洋梨　　蘋果

RULE 2　用色少的插畫

插畫盡可能選用色數量少的，比較容易搭配設計。選擇用色數量多的插畫時，旁邊的元素如果也跟插畫的顏色一致，設計就不會太過突兀。

RULE 3　調性一致

同一個版面上使用複數個插畫時，必須統一筆觸、調性、風格。如果使用多種類型的插畫，不但會顯得不協調，也會妨礙觀看者理解。

預約／洽詢

E-Mail　　　　TEL

預約／洽詢

E-Mail　　　　TEL

依照風格推薦

使用插畫的設計

這裡以四種筆觸的萬用插畫為例，介紹實際用在設計上的訣竅。

CASE 1　圖示

簡單俐落地表現功能和行動的插畫，附在說明文或小標題旁邊很實用。統一線條和上色的筆觸，能使設計展現規律的一致性。

插畫範例

CASE 2　線稿插畫

商務場合或服務業的設計中經常看到，是方便好用的插畫類型。適合用色少又簡單的設計作品。

插畫範例

使用插畫的設計訣竅

POINT:

☑ 使用插畫多半是想要拉近與觀者的距離，因此要使用清楚明白的顏色、明亮的色調。

☑ 只要插畫與其他設計元素的顏色能互相搭配，就可以展現整體一致性。

CASE 3 手繪的筆觸

使用水彩、彩色鉛筆、蠟筆等別具風味的素材，更添魅力。讓小小的插圖零星散佈，或是墊在背景，設計效果會比用照片更柔和。

插畫範例

CASE 4 簡約風插畫

沒有手繪質地的平塗簡單插畫，就算大量使用也不顯凌亂，反而有乾淨熱鬧的印象。

插畫範例

圖表設計

要怎麼做出酷炫的折線圖？

圖表設計
請走簡單路線！

數據資料的比較、複雜的流程步驟等，難以用文字說明清楚的資訊，就用視覺化的方式，以統計圖或流程關係圖等圖表呈現吧。圖表盡可能簡化，就是簡單明瞭傳達重點的祕訣。

圖表的種類

統計圖

流程關係圖

長條圖、圓餅圖、折線圖、堆疊橫條圖等,將統計資料以視覺化方式呈現的圖表。能一眼就看出變遷、增減、比例。

用幾何圖形和線條畫成圖表,以簡單好懂的方式說明事物的流程或關係,比文字更能掌握全貌,也能有效引起觀者的好奇。

POINT

① 把文字無法表達的內容和資料變成圖表。

② 記得構成和設計要簡單。

記住從此
不煩惱

清清爽爽，提高易懂程度
統計圖的設計

接下來將介紹常用的直條圖、折線圖、圓餅圖如何設計得簡單又美觀的祕訣。

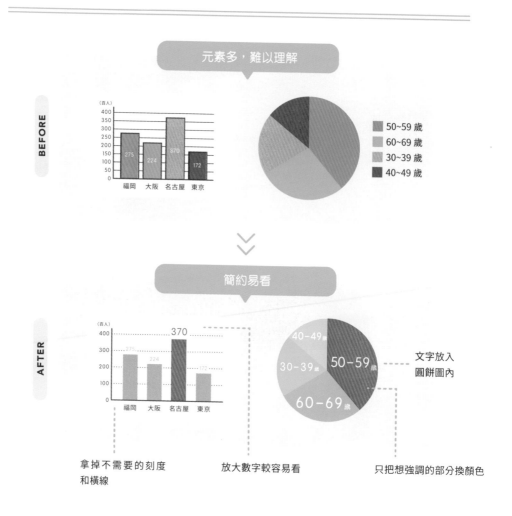

元素多，難以理解

BEFORE

（百人）

50~59 歲
60~69 歲
30~39 歲
40~49 歲

簡約易看

AFTER

370

40-49 歲
30-39 歲
50-59 歲
60-69 歲

文字放入
圓餅圖內

拿掉不需要的刻度
和橫線

放大數字較容易看

只把想強調的部分換顏色

統計圖不能保持預設的樣子，必須花點心思調整外觀。輔助線、過多的顏色等，少了也看得懂的元素都要果斷刪除，只突顯最重要的部分，直接傳達重點。

統計圖用在這裡

希望按照數字大小排列比較時，推薦用
橫條圖。

商品廣告中也放入圖表，能提升訴求
力。

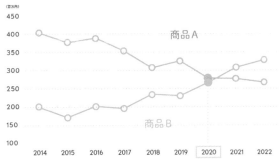

想要呈現數字隨時間推移的變化時，可使用折線圖。做簡報時，一張投
影片只放一張統計圖、表達一個訊息，是最高指導原則！

學會慣用類型

用流程關係圖說明

流程關係圖也有各種類型，往往令人煩惱不知道該用哪一個才好。我們就先用兩個超級常用的圖表類型，來製作流程關係圖吧。

TIPS 1　流程圖

表示步驟和時間順序的圖表。利用箭頭和數字，更容易看懂過程。

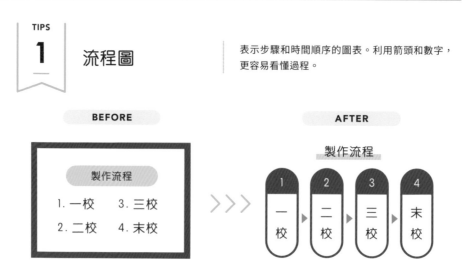

TIPS 2　關係圖

人物或事物用線串連、說明關係的圖表。使用幾何圖案或圖示，更提升印象。

POINT:

☑ 幾何圖形只用單色或線框，就會看起來很清爽。

☑ 連接用的線或箭號保持低調，不要太突出。

☑ 排版時記住「歸納」、「對齊」、「強弱對比」、「重複」。元素經過整理，就會變得更美觀，傳達得更精確！

項目串連成一個圓的循環型圖表，表示每個項目同樣重要，而且關係密切。

把服務流程變成「流程圖」，使用者也更容易想像。

找圖好輕鬆！

攝影 & 插畫素材網站

(照片)

寫真 AC

https://www.photo-ac.com/

以日本模特兒爲主的高品質照片素材一應俱全。
也推薦付費方案。

PAKUTASO

https://www.pakutaso.com/

特色是很多獨特的照片。方便搜尋也是重點。

足成寫真素材

http://www.ashinari.com/

這個網站免費提供業餘攝影師拍攝的照片素材。
也有質料素材。

Adobe Stock

付費

https://stock.adobe.com/jp/

Adobe 經營的付費照片素材網站。重點是網羅了
衆多高品質的素材。

照片和插畫就上素材網站輕鬆取得。這裡介紹的主要是提供免費素材的網站，有許多好用且高品質的素材值得推薦。期待各位靈活運用，提升設計的水準吧！

（　插畫　）

插畫 AC

https://www.ac-illust.com/

網站上有各式各樣筆觸的插畫、圖示、對話框等方便使用的萬能素材。

soco-st

https://soco-st.com/

簡單好用的線圖插畫素材網站。最大的魅力是可以製作出有一致性的設計。

EXPERIENCE JAPAN PICTOGRAMS

https://experience-japan.info/

特別收錄日本觀光的圖示、圖標素材。網站的設計也值得一看！

FLAT ICON DESIGN

http://flat-icon-design.com/

好用的圖示素材庫。上面的素材都是全彩，所以要當圖示或當插圖都很適合。

注意！ 基本上這裡介紹的素材網站均可作爲商業用途，但各網站的使用許可範圍不同，有些用途可能規定不得使用。在使用素材之前，請務必詳讀使用規範。

巧妙地安排文字

在照片中放上文字，設計就更有整體感，也更令人印象深刻。可是，特地放上去的文字如果很難看懂，或是破壞畫面就可惜了。這裡將介紹很自然地放上易讀文字的訣竅。

1. 放在留白的部分

在凌亂的背景放上文字，就會變得很難閱讀，因此要把字放在幾乎沒有圖案的留白部分。重點在於必須事先想好字的位置，再來挑選或裁切出留白多的照片。

2. 低調加上陰影

偏白色的字要放在照片上，只要加上一點深色的陰影，就能突顯文字，變得更容易看清楚。降低不透明度，讓它有點模糊，看起來會很自然。

3. 疊上能透視照片的顏色

照片整體疊上一層顏色，就算不是留白處，文字的能見度也會提升，看得更清楚。挑選適合設計氛圍的顏色，能更進一步加深印象。

4. 使用半透明的背景底色

背景凌亂時，文字框加上半透明的背景底色，就不會破壞照片畫面，又能提高文字的可讀性與能見度。

完成度大增的
最後裝飾

熟悉設計流程之後,再檢查一下設計稿。這次把焦點放在小標題的裝飾,以及單一重點裝飾。對細節的堅持,關係到整體品質的提升,觀看者也一定會發現你的用心。

資訊圖示化

希望一眼就記住

資訊圖示化·····清爽吸睛！

「資訊圖示化」（Infographic）是指把資訊歸納成一小團文字再塞進幾何圖形裡，藉此突顯的技巧。即使資訊量再多，只要有圖示，就能瞬間吸引目光，快速傳達重要資訊。

文字落落長的設計

把資訊圖示化之後

POINT

1 把想要強調的資訊變成圖示。

2 圖示是幾何圖形＋強弱對比，可提升注目程度。

記住從此
不煩惱

「秀出」資訊
圖示的製作方式

製作圖示,放在設計裡看看。圖示也能當成版面的重點,花點巧思就會有更有趣的展示方式。

[·　　資訊要放在幾何圖形中央　　·]

期間限定　>>　期間限定

圓形是圖示常用的圖形!

**3.1 THU
10:00
START**　>>　3.1 THU 10:00 START

排版時,資訊固定在圖形中央

参加者募集中!　>>　参加者募集中!

較長的句子建議用對話框

做成圖示時,文字不僅要有明確的強弱之分,在幾何圖形內排版時也要保持平衡。當你不知道要將哪個資訊做成圖示時,就選最重要的重點,或是對觀看者來說最有利的訊息。

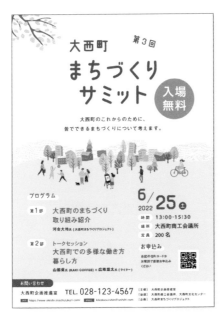

「免費入場」、「免費參加」等，是很常被圖示化的關鍵字。

使用符合主題的幾何圖形，就成了魅力更上一層樓的設計。

鋸齒圓盤也是吸睛的圖形。用有強弱對比的顏色，進一步突顯。

只有線稿的郵戳風格圖示，會比色塊來得輕盈。

邊框

用了邊框，
反而顯得很不專業？

邊框要走簡約風。

只要加上一個邊框，就能吸引目光，打造生活場景。邊框是最可靠的設計元素。邊框也有形形色色的設計，仔細研究後，找出最適合你作品的邊框吧！

挑選邊框時

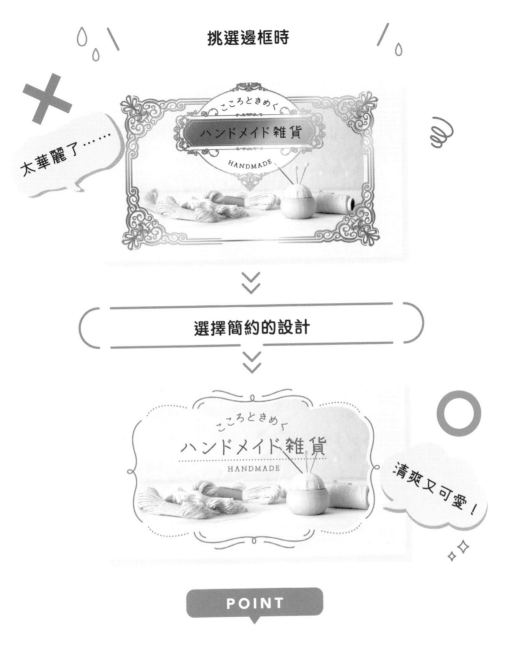

太華麗了⋯⋯

こころときめく
ハンドメイド雑貨
HANDMADE

選擇簡約的設計

こころときめく
ハンドメイド雑貨
HANDMADE

清爽又可愛！

POINT

1 過多裝飾的邊框，存在感太強烈。

2 選擇顏色和裝飾較素雅的邊框。

記住從此不煩惱

加邊框的基本原則是
只能用一個

覺得好像少了什麼的時候，可以加上邊框。學會用法和效果後，你就能做出絕佳的設計作品。我們一起來試試各種邊框吧。

TIPS 1　圈住整個版面

瞬間變得更完整！

BEFORE

AFTER

TIPS 2　圈住大標題

吸引目光！

BEFORE

AFTER

邊框的相框效果能讓觀看者自然而然把目光放在框內。然而版面上到處都有框的話，只會弄得很亂，因此首先只圈住整張版面，或只圈住大標題，練習只圈住一處。裝飾少的簡約邊框最好用。

一個邊框就變這麼美

使用虛線，或在角落來點變化，就能
改變氣氛。

括弧形的邊框不但清爽，又能吸引目
光停留在大標題上。

書籍或筆記本等，有具體動機的邊
框，最適合用在活動宣傳。

字數少的時候，就用插畫裝飾邊框來
當設計的主角。

邊框

升級！

不只是裝飾！
用邊框提升吸睛度！

邊框在「最想要強調」的資訊、照片上也運用廣泛。我們一起來玩玩各種邊框吧。

TIPS 3 只圈住想要強調的資訊

突顯資訊！

特賞
お買い物・お食事券
50,000円分
10名様

特賞
お買い物・お食事券
50,000円分
10名様

TIPS 4 圈住照片

提升照片魅力！

邊框不僅能當裝飾，有想要彰顯重點時、想要區分資訊時，只要在畫面上一圈，就能顯現出性質有差異。統一旁邊其他元素、調性和色彩，就是使設計有整體感的關鍵。

邊框的進階用途！

人像照用可愛的邊框裁切。費用也加上邊框，使版面設定的場景更統一。

大量留白的俯拍照片，只要加上簡單的邊框和文字，就能突顯拍攝主體。

要劃分同一排的資訊時，使用同樣的邊框，更有整體感。

線與點

我想知道輕鬆就讓版面變可愛的方法！

簡單又不簡單的 線與點。

?

條紋與圓點花樣用起來簡單，只要當成背景，瞬間就能變時尚。改變花樣的細節和顏色，又能改變風格，跟任何設計都百搭！

各式各樣的線與點

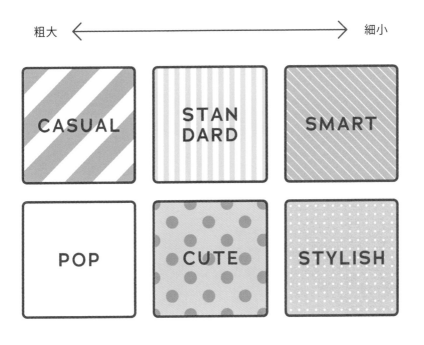

粗大 ⟵⟶ 細小

CASUAL　STAN DARD　SMART

POP　CUTE　STYLISH

條紋與圓點的花樣愈大愈清楚，會給人強力的感覺；愈小愈低調，會給人典雅的感覺。不同的顏色與分布方向，也會改變風格印象，各位一起來試試！

POINT

1 花樣的尺寸大小、間距、方向，均可改變風格。

2 色彩的對比愈大愈醒目，對比愈小，給人的印象愈穩重。

記住從此
不煩惱

快速又簡單
選好背景就完成的設計

只要背景選擇條紋或圓點就搞定的簡單設計技巧！煩惱時、沒時間時，就試試這一招吧。

[· 設定背景的祕訣 ·]

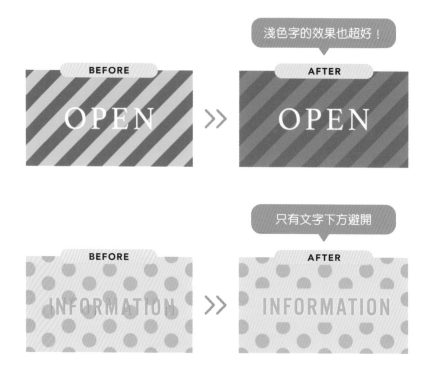

淺色字的效果也超好！

BEFORE OPEN >> AFTER OPEN

只有文字下方避開

BEFORE INFORMATION >> AFTER INFORMATION

只要在背景或文字四周用上條紋或圓點，就很有設計感。條紋與圓點是用來炒熱氣氛的元素，不過，排版時要記得別妨礙到最重要的資訊。

背景的顏色和花樣建議用相近色，才不容易失敗。

純色與條紋的雙搭配。選擇淺色花樣，即使用在大片面積，也能做出優雅氣質。

資訊部分的底色用白色純色，即使邊緣有花樣，也不會妨礙閱讀。

只要在上下邊緣加上條紋，就能成為亮點。隔行換色也OK。

升級！

把線與點變成時髦裝飾

裁切交疊技巧

接下來介紹把條紋與圓點當成裝飾使用的進階級技巧。即使沒有特殊素材，只要花一點巧思，也能做出活潑生動的設計。

[· 裝飾好點子 ·]

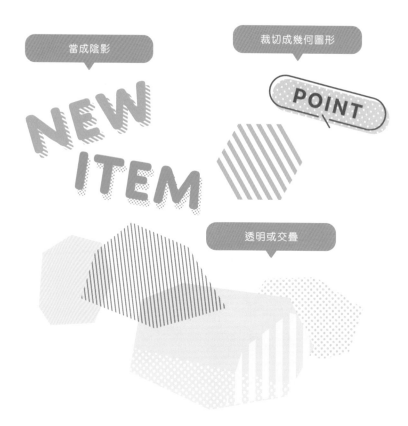

當成陰影

裁切成幾何圖形

透明或交疊

條紋與圓點除了當背景之外，裁切成圓形或三角形，或變透明或交疊，都能替設計增添更多歡樂氣氛。唯有這種風格不會過度強烈的萬用花樣，才能幫排版加分。

只要在四方形底下疊上條紋與圓點，就變成精心設計的大標題裝飾。

背景用透明的白色花樣，就能在不經意間替素色的背景加點變化。

放在照片上，就成了振奮情緒的活潑裝飾。把花樣放在沒有凌亂背景的地方很重要。

實物

我想要手工風格的設計！

不經意地使用實物素材。

實物素材能帶來數位圖形無法呈現的質感，表現出讓人想拿在手裡的素材質地、手工的溫度等。使用實物素材能更進一步拓展設計的表現方式，請各位務必挑戰看看。

各式各樣的實物素材

顏料

紙

石材

布料

亮片

膠帶

水泥

木材

文具

筆記

印章

實物素材是指紙張、布料的質地、筆記本的紙頁、水彩筆痕和郵戳、迴紋針等，實際拍攝的物品照片素材。在素材網站不難找到，但用法錯誤的話，很容易變成裝飾過度，必須留意！

POINT

1 實物素材能增加設計的質感。

2 重點是必須用得不經意、看起來自然。

實物

記住從此
不煩惱

看起來自然最重要！
使用實物素材的訣竅

接著將介紹設計上很好用的推薦實物素材，以及用得自然的重點。

太過雜亂，顯得不自然

用上一大堆各式各樣的素材！

不經意就變時尚！

淡淡的陰影

素材只在重點部分用上一點點

不會太突兀的尺寸大小

各種類型的實物素材用得太多，反而會顯得亂七八糟。確實遵守「只用一點點、看起來自然」的基本原則，同時注意素材的大小和陰影的添加方式。重點式使用，讓人感覺到些許的素材質感，才是恰到好處的用法。

只是在背景用上別具風格的紙張,就變成很有溫度的設計!各位可以試試各種紙張素材。

大理石的質地加上金色邊框,就充滿成熟韻味。

使印章和水彩筆痕透明,就是自然展現和紙質感的祕訣。

各種線條

用線條加強對比！

感覺很鬆散……

線能引導觀看者的視線，幫助瞬間整理思緒；只要畫上一條線，設計就能擺脫鬆散沒重點的窘境。本節更是進一步介紹把線當裝飾的聰明妙用。

線的組合

[· ｜ ·]

線的角色		各種類型的線

劃分區塊

STEP 1
──────
STEP 2
──────
STEP 3

強調

This is
a keyword.

裝飾

・・・・・・・・・・・
TITLE
・・・・・・・・・・・

×

━━━━━━━━━

━ ━ ━ ━ ━ ━

・・・・・・・・・・・・・・・・

───────────

〰〰〰〰〰〰

〜〜〜〜〜〜

//////////////

━━━━━━━━━

線的作用很廣泛，包括「劃分區塊」、「強調」這類整理資訊的用途，還能當作裝飾。另外還有虛線、波浪線等，線的種類和粗細也是形形色色。組合使用就能做出更多的美化和呈現方式。

POINT

1 善用線的三大用途。

2 利用線的種類改變印象。

記住從此不煩惱

也能用來整理資訊
用線裝飾的妙招

線能幫忙整理資訊，使版面看起來簡單好懂。只要加上一點點變化，就能讓單純的線變身時尚裝飾。

TIPS 1

時髦的分隔線

文字多又亂的部分，配合內容加上分隔線，就更方便看懂。

拿鐵
精心萃取出的濃縮咖啡搭配濃醇鮮乳製成。

》

拿鐵
精心萃取出的濃縮咖啡搭配濃醇鮮乳製成。

只是畫上虛線，就變得清爽又時髦

用裝飾線分區

A TALK
ARTIST

柊由紀野　YUKINO HIIRAGI

きこえてふれて　TALK
2022.4.13 水 18:00-19:30 參加無料

大宮スミカ　SUMIKA OMIYA

朝日を撮る　TALK
2022.5.18 水 18:00-19:30 參加無料

真中秀夫　HIDEO MANAKA

緻密と粗略 ／　TALK & WORK
細密画を描いてみよう
2022.6.11 土 13:30-15:30 參加費 500 円

CONTACT
｜TEL｜07-3380-4565
｜HP｜https://www.kusatsuki.gallery.com/

KUSATSUKI Gallery

不是用簡單的直線，而是有些特效的裝飾線，正是設計的重點。

用短短的分隔線展現風格

WINTER
SHOES
COLLECTION
—
9.20 TUE START

WEST & HUBS
TOKYO/NAGOYA/OSAKA

字少簡單的設計，用短線也有足夠的分隔效果。

線的使用重點

POINT:

- ☑ 線的使用位置，在於想要突顯和想要整理的部分。
- ☑ 線不是放上去就好！一定要與附近的元素整合。
- ☑ 除了直線之外，也可以試試其他各式各樣的線形。

TIPS 2 不經意的強調線

大標題、宣傳標語、重要關鍵字等地方加上線，自然就能吸引目光注意。

蓬鬆奶泡與微苦
焦糖搭配出的全新
拿鐵登場！

》》

蓬鬆奶泡與微苦
焦糖搭配出的全新
拿鐵登場！

強調線用螢光筆或虛線，才不會太刻意

用手繪線不疾不徐地強調

摘要或想要突顯的文字加上手繪線。

波浪線更進一步提升注目程度

波浪線帶來剛剛好的悠閒感和節奏。

各種線條

升級！

讓線成為時尚焦點！
用線創作的設計

接下來將介紹活用線的設計與裝飾技巧。從熱鬧活潑到個性有型，所有設計風格均可駕馭。

[·　　**線裝飾的好點子**　　·]

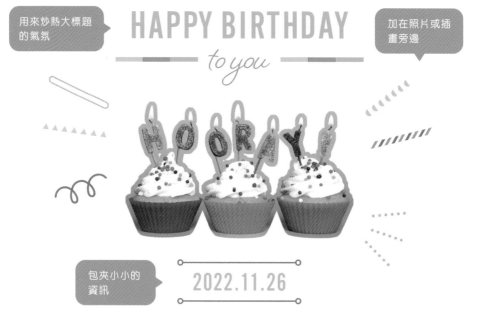

用來炒熱大標題的氣氛

HAPPY BIRTHDAY
to you

加在照片或插畫旁邊

包夾小小的資訊

2022.11.26

設計的版面有點孤單，煩惱著不知該放上什麼元素時，線就派上用場了。一起在大標題或照片等加上各式各樣的線吧。只要加上一些時髦的裝飾線，瞬間就多了華麗感。

挑戰找出各種線

使用雙直線和簡單的直線，變身清爽時髦的報導文章風格！

各種類型的裝飾線直、橫、斜，隨機安排，就會產生歡樂的律動感。

字與線的組合，也能做出logo風的設計。



幾何圖形

沒時間去找素材⋯⋯

幾何圖形是很好的裝飾。

沒有特殊素材，只有圓形、三角形、四方形這類簡單的幾何圖形，也可以變成漂亮的裝飾。也就是說，除了文字和照片等必要資訊之外，只要有線和幾何圖形就能做設計。

來試試幾何圖形的組合

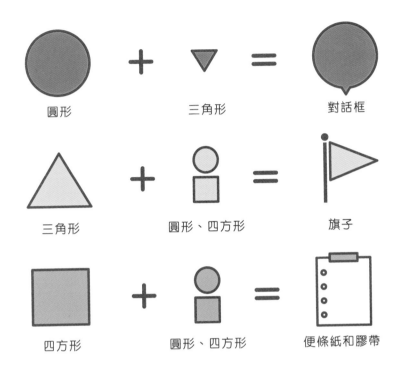

圓形 ＋ 三角形 ＝ 對話框

三角形 ＋ 圓形、四方形 ＝ 旗子

四方形 ＋ 圓形、四方形 ＝ 便條紙和膠帶

組合圓形、三角形、四方形，也能製作出各式各樣的設計元素。對話框、便條紙可用來吸睛，幾何圖形直接當裝飾用也可以。凡是能帶來有趣效果的元素，都大膽用在設計上吧！

POINT

① 基本的幾何圖形＝圓形、三角形、四方形。

② 組合起來就能做出各式各樣的設計感元素。

記住從此
不煩惱

用基本幾何圖形就能辦到的

設計技巧

接下來要介紹組合幾何圖形做裝飾和背景的技巧。除了組合使用之外，幾何圖形單獨使用，也能發展出如此多樣化的設計。

TIPS 1

三角旗串

常用的經典元素「三角旗串」製作很簡單，只要把三角形排列在曲線上即可。也推薦在三角形內放入文字或插畫使用。

不同顏色穿插排列而已

TIPS 2

散落的幾何圖形

只是讓小小圖形零星分佈在畫面上，就成了炒熱氣氛的裝飾！適合普普風的設計。

混合各種幾何圖形試試

讓圖形增加變化的方法

POINT:

- ☑ 別光是用色塊，也試試線條的幾何圖形。改變線框粗細也是一種作法。

- ☑ 嘗試做出更多的基本幾何圖形，例如：半圓形和菱形等。

- ☑ 輪廓線粗糙一點很有手繪感。把邊邊角角改成圓角，能製造柔和印象。

TIPS 3

用幾何圖形墊底

不過是在背景用上大大的幾何圖形而已。讓圖形超出邊界或變透明，就成爲令人印象深刻的設計。

用在文字背景，就能引人注目！

TIPS 4

軟綿綿的幾何圖形

有圓角的溫柔圖形可當作邊框或背景圖，打造開散柔和的氣氛。

把圓形或圓角四方形壓扁

簡單！

小捷徑

線與幾何圖形素材集

（　小標題　）多一點點巧思，提高吸睛度！

今年のトレンドカラー3選

今年のトレンドカラー3選

今年のトレンドカラー3選

今年のトレンドカラー3選

● 今年のトレンドカラー3選 ●

今年のトレンドカラー3選

今年のトレンドカラー3選

今年のトレンドカラー3選

今年のトレンドカラー3選

今年のトレンドカラー
3選

今年のトレンドカラー3選

今年のトレンドカラー3選

今年のトレンドカラー3選

今年のトレンドカラー3選

今年のトレンドカラー3選

TOPIC
今年のトレンドカラー3選

只用線和簡單的幾何圖形就能做出來的百搭萬用裝飾大集合。
想要使用更講究的裝飾、手繪裝飾時，請搭配素材集和素材網
站，做出更精緻的設計吧！

對話框　大家最熟悉的裝飾元素！幾乎可以說是裝飾的基本款！

オススメ！春のスイーツ

オススメ！春のスイーツ

春限定！
サクラ色の
スイーツ特集

春限定！
サクラ色の
スイーツ特集

オススメ！春のスイーツ

オススメ！春のスイーツ

オススメ！
春のスイーツ

春限定！
サクラ色の
スイーツ特集

オススメ！春のスイーツ

オススメ！春のスイーツ

01

オススメ！
春に大人気の
サクラ色スイーツ

シェフオススメ！
春に大人気の
サクラ色スイーツ

大人気
サクラ色スイーツ

春に大人気の
サクラ色スイーツ

春に大人気の
サクラ色スイーツ

**春に大人気の
サクラ色スイーツ**

　不只是圈住小標題，也可以圈住文章和照片的大邊框

01
おうちライフ
どう過ごす？

PICK UP!
おうちライフ
どう過ごす？

• PICK UP! •
おうちライフ
どう過ごす？

おうちライフ
どう過ごす？

TOPIC
おうちライフ
どう過ごす？

おうちライフ
どう過ごす？

01
おうちライフ
どう過ごす？

おうちライフ
どう過ごす？

Topic
おうちライフ
どう過ごす？

01
おうちライフ
どう過ごす？

おうちライフ
どう過ごす？

100人に聞いてみた！
オシャレな店員さん
オシャレな
おうちライフの
楽しみ方100

おうちライフ
どう過ごす？

PICK UP!
おうちライフ
どう過ごす？

01
オシャレな
おうちライフの
楽しみ方

おうちライフ
どう過ごす？

おうちライフ
どう過ごす？

01
オシャレな
おうちライフの楽しみ方

裝飾素材集 & 素材網站 | 不管是個人還是商業用途，請先了解使用範圍及規範再利用。

NATURAL &
BASIC
大人ナチュラルな
手描き装飾素材集

ingectar-e 著
出版社：インプレス。
自然簡約風的素材集

ゆるっとかわいい
あしらい素材集

ingectar-e 著
出版社：ソシム

可愛的手繪插畫和裝飾素材集。

フキダシデザイン
https://fukidesign.com/

超過 1000 種設計對話框。

Frame Design
https://frames-design.com/

裝飾框專業素材網站。可挑選顏色和檔案格式。

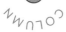

邁向設計高手之路

從書中或課本上學習設計也很重要，但成爲高手最快的捷徑，就是反覆仔細分析並模擬優質的設計作品，增加自己的知識與經驗。學會的技巧愈來愈多，你也會更加享受設計的樂趣。

1. 總之就是多看！

想要欣賞大量的優質設計，可以上藝廊網站或是利用社群平臺。Pinterest、Behance都有手機APP，輕輕鬆鬆就能邂逅高品質的設計作品。

建議參考的網站 & 社群平臺

● Pinterest
https://www.pinterest.jp/

● Behance
https://www.behance.net/

● BANNER LIBRARY
http://design-library.jp/

2. 分析「為什麼好？」

一找到時尚的設計，仔細觀察並想想：「這個設計爲什麼看起來很時尚？」

這種地方要 CHECK!

用了什麼字型？
用了什麼顏色？
排版的特徵是？

3. 動手模仿！

將當作參考樣本的設計，印成實體大小，放在旁邊，嘗試模仿。你應該會注意到在分析階段沒發現的細節吧。這些累積都會成爲提升你設計程度的養分。

※ 模仿只是提升技巧的練習，絕不可以當成是自己的作品或成果。

參考的設計樣本 → 當作參考範本模仿 → 自己的設計

大標題的字型與主題相符，很帥氣！

手繪插畫的裝飾好可愛。

去背照片的裁切意弄得有些粗糙，別有一番風味。

字距有這麼開嗎？

邊界的留白有 1.5 公分嗎？

字級比我想的還要小。

我的煩惱沒完沒了⋯⋯？

問題索引

即使你已經記住設計的基本原則和訣竅，但實際動手做才發現，要選出眼前設計所需的技巧其實很難。以下按照設計風格與目的，精選出各位會用到的技巧。

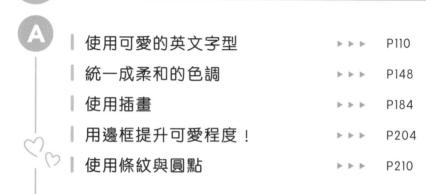

Q 可愛風的設計怎麼做？

Q 不刻意的講究感有什麼設計祕訣嗎？

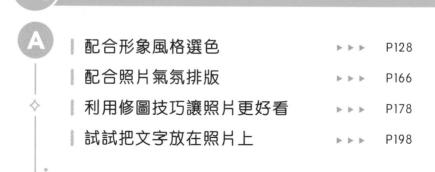

Q 我想要精確傳達商品的形象！

Q 商業簡報上可使用的技巧是？

A

Q 成品還是看得出新手痕跡怎麼辦？

A

Q 製作吸睛海報可用到的訣竅是？

A

Q 哪些祕訣有助於製作資訊量很多的傳單？

A
| 設計的四大法則 ▶▶▶ P022/028/034/040
| 打造視線的動線 ▶▶▶ P074
| 用圖示引導視線 ▶▶▶ P200
| 利用線整理資訊 ▶▶▶ P220

Q 作品集可用到的元素有哪些？

A
| 重複 ▶▶▶ P040
| 留白可以提升易看性 ▶▶▶ P052
| 字型要保守 ▶▶▶ P082/110
| 照片排版要講究 ▶▶▶ P166

Q 我想要做出很有個性的設計！

A
| 以特殊字型為主角！ ▶▶▶ P094
| 大標題的加工要講究 ▶▶▶ P104
| 把照片去背 ▶▶▶ P176
| 用實物素材提升質感 ▶▶▶ P216
| 用時尚的線做出差異！ ▶▶▶ P220

 我記不住 32 個祕訣，
書中非記住不可的重點有哪些？

【參考文獻】

《這樣○那樣╳馬上學會好設計》坂本伸二　著

《設計原來如此》筒井美希　著

《做了就 NG 的設計》平本久美子 著

【參考網站】

傳達的設計
https://tsutawarudesign.com/

設計研究所
https:// https://desaken.official.ec

VQ0077

最強排版設計

32個版面關鍵技巧，社群小編、斜槓設計，自學者神速升級！

原文書名	とりあえず、素人っぽく見えないデザインのコツを教えてください！
作　者	ingectar-e
譯　者	黃薇嬪

出　版	積木文化
總編輯	江家華
責任編輯	李華
版　權	沈家心
行銷業務	陳紫晴、羅仔伶

發 行 人　何飛鵬
事業群總經理　謝至平
城邦文化出版事業股份有限公司
　　　　台北市南港區昆陽街16號4樓
　　　　電話：886-2-2500-0888　傳真：886-2-2500-1951
發　　行　英屬蓋曼群島商家庭傳媒股份有限公司城邦分公司
　　　　台北市南港區昆陽街16號8樓
　　　　客服專線：02-25007718；02-25007719
　　　　24小時傳真專線：02-25001990；02-25001991
　　　　服務時間：週一至週五上午09:30-12:00；下午13:30-17:00
　　　　劃撥帳號：19863813　戶名：書虫股份有限公司
　　　　讀者服務信箱：service@readingclub.com.tw
　　　　城邦網址：http://www.cite.com.tw
香港發行所　城邦（香港）出版集團有限公司
　　　　地址：香港九龍土瓜灣土瓜灣道86號順聯工業大廈6樓A室
　　　　電話：(852)25086231　｜　傳真：(852)25789337
　　　　電子信箱：hkcite@biznetvigator.com
馬新發行所　城邦（馬新）出版集團 Cite（M）Sdn Bhd
　　　　41, Jalan Radin Anum, Bandar Baru Sri Petaling, 57000 Kuala Lumpur, Malaysia.
　　　　電話：(603) 90563833　｜　傳真：(603) 90576622
　　　　電子信箱：services@cite.my

內頁排版　PURE
製版印刷　上晴彩色印刷製版有限公司

城邦讀書花園
www.cite.com.tw

【印刷版】
2023年8月31日　初版一刷
2024年7月17日　初版五刷
售　價／NT$480
ISBN 978-986-459-512-9

【電子版】
2023年9月
ISBN 978-986-459-515-0（EPUB）

有著作權·侵害必究

國家圖書館出版品預行編目資料

最強排版設計：32個版面關鍵技巧，社群小編、斜槓設計，自學者神速升級！/ingectar-e作；黃薇嬪譯. -- 初版. -- 臺北市：積木文化出版：英屬蓋曼群島商家庭傳媒股份有限公司城邦分公司發行, 2023.08
　面；　公分
譯自：とりあえず、素人っぽく見えないデザインのコツを教えてください！
ISBN 978-986-459-512-9(平裝)
1.CST: 版面設計 2.CST: 色彩學
964　　　　　　　　　　112010757